巴瑪扎西

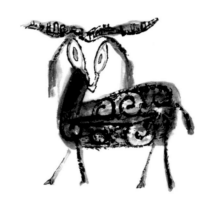 水墨畫集

 藝術家
Artist Publishing Co.

為巴瑪扎西水墨畫集作序

　　與巴瑪扎西的相識是多年前在深圳水墨雙年展上的偶然相遇，由於我和藏地的情緣，對藏族藝術家有一種特殊的關注，記得當時巴瑪只有希望互相保持聯繫的簡短對話，他給我留下了內向、誠摯與深邃的印象。巴瑪是我結識最早的藏族畫家，已近20年了……他是我在雪域高原的一個「遠親」。

　　多年來，我每次到西藏采風，無論是海拔多高多艱險的地區，巴瑪都會陪伴著我。他總是幫我背著沉重的攝影包，適時的把需要的相機遞給我……除了關於寺院、宗教、歷史的介紹，言語很少。我們已經一起走過珠峰、神女峰、亞東、崗巴、熱振寺、覺囊寺、墨竹貢卡……那雪山之上、山口舞動的經幡之下……興奮與喜悅的情形歷歷在目。

　　巴瑪扎西的幼年生活艱苦，但藏地這自然大美與生靈共存的環境；還有流淌在血液中的宗教神祕，使他幼小的心靈中有一個自由遐想的空間。上學時課本邊邊角角上畫滿的塗鴉成為他最早的內心表達，青年的巴瑪有著超乎常人的坎坷經歷，他當過卡車司機常年奔波于千里荒原……也可能就是這些鑄就了巴瑪扎西的平實、堅毅與聰慧，積蓄了他藝術表現中精神與情感的內在力量。

　　巴瑪對繪畫有著天性的鍾愛，憑著自學、自悟畫畫；後來有緣跟呈德偉、韓書力、余友心等沉迷於西藏文化的老師們學習，才開始走入真正的繪畫人生。巴瑪扎西說他的繪畫是「一種表現自我感知生命過程的手段或工具」，他早期的作品運用超現實和具有象徵性的繪畫語言表現，讓作品帶有強烈的神秘感與靜暮的意境；作品雖含有對宗教文化的敬畏，但已不是傳統唐卡表現方式的簡單再現，而是運用具個性化的語言符號創造的一種新繪畫空間；在表現中注入了強烈自我心性的表達，繪畫語言承繼了唐卡平面紋樣化的表現特徵，同時更加強化半抽象繪畫符號的造型與美感，注重畫面神祕境界模糊性空間的營造，這在西藏繪畫表現中是罕見的。

　　巴瑪扎西在西藏繪畫創作的道路上，尋找著前人所沒有走過的繪畫之途。他緊緊把握住

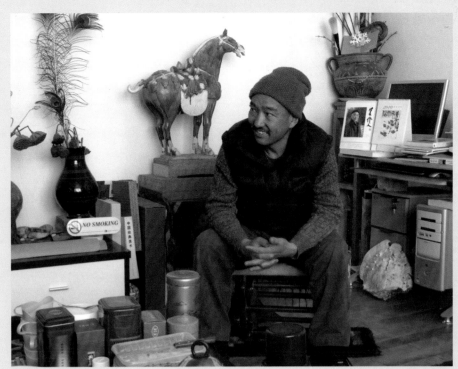
巴瑪扎西生活照

對本土文化精神的堅持與文化的開放性、吸納性連接起來的文化態度；他是藏族藝術家最早有機會到海外學習交流的藝術家，這也為他打開了一個更為廣闊的文化視野。面對不同文化經驗的碰撞與衝擊，他擱置盲目、澄懷思考與選擇；他大膽借鑒當代多元文化視覺表現的經驗，吸納和運用水墨中線的表現與墨的模糊性渲染，大大增強了紋樣化單一線的豐富性：他把墨、色、水、書法性、當代化的視覺經驗與西藏宗教文化的表現形態智慧的融為一體；他把心中對天地自然、人與動物及生態環境的關注解構為多樣性的符號，讓這些繪畫符號在畫面空間中訴說與表演，更強化了心性的直接宣洩。作品近乎無束、酣暢的原始圖騰，可這種表現已不再是初始的圖騰，含蘊了更為豐富的藝術技藝與深厚的文化內涵，猶如草原上的牧歌，表達著他心中永遠不能割捨的愛。

　　畫是巴瑪扎西心中的天。如同畫癡，畫多到成災，曾把幾百幅不滿之作付之一炬；創作時無旁的狀態使他能更多的悟到繪畫表現的真諦，他的作品散發出生命與心靈萌動意象。

　　巴瑪扎西的繪畫還在不斷艱辛的探索過程，但已到了藝術生命最為旺盛的階段。人們對於一個新藝術形態的認識、肯定、還需要時間，開創性的巴瑪扎西無疑已是西藏繪畫由神本走向人本最具代表性的藝術家之一，成為推動西藏文化當代化前行的開拓者。我們多元的民族文化正是由於有了他們才會有更加輝煌的明天……

李小可

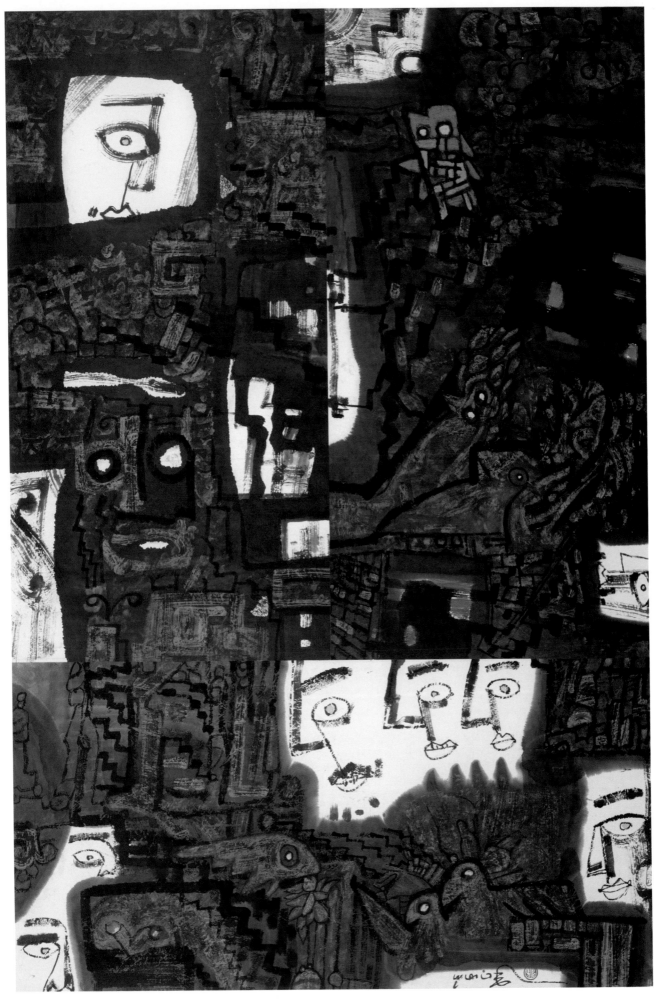

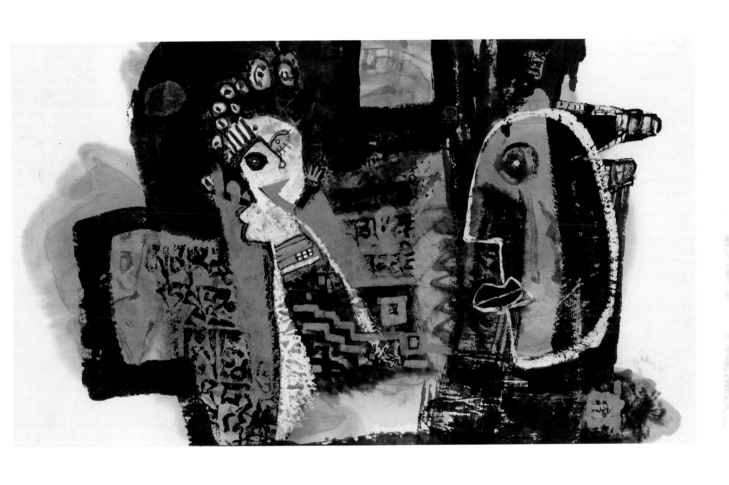

挑剔　　38×68cm　　2013

徘徊於此　　202.5×136cm　　2011（左頁）

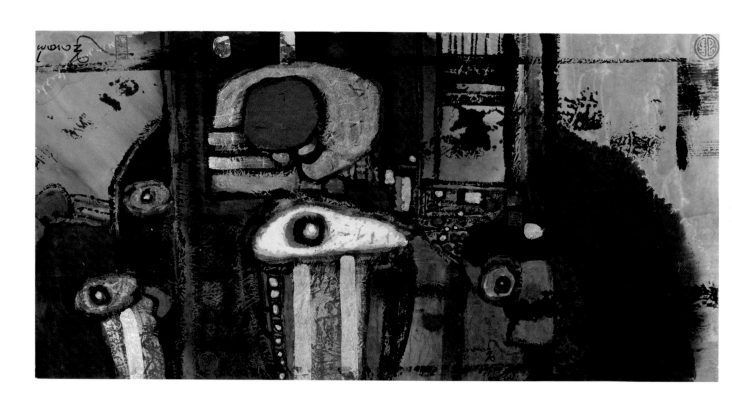

<p style="text-align:center;">**找不到** 40×81.5cm 2011</p>

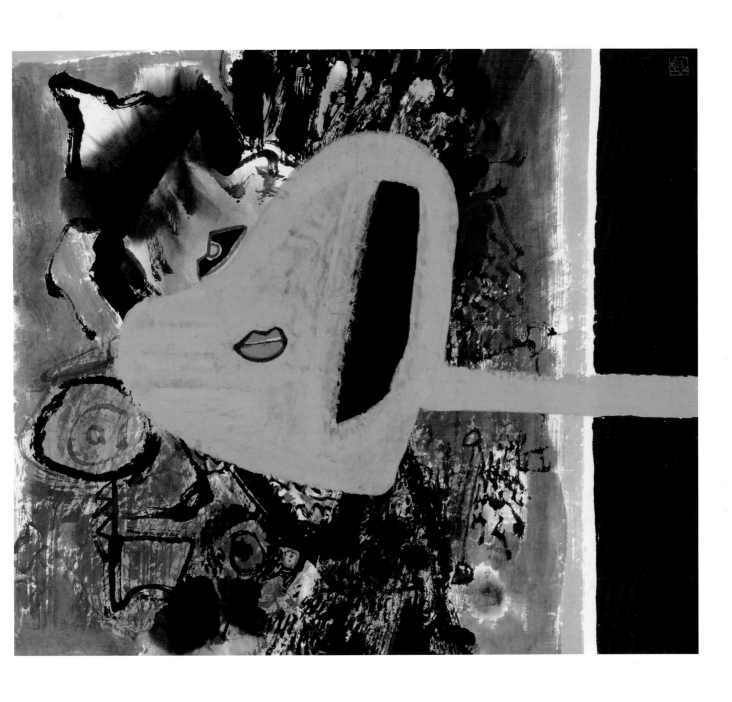

紅男　　48.5×56cm　　2013

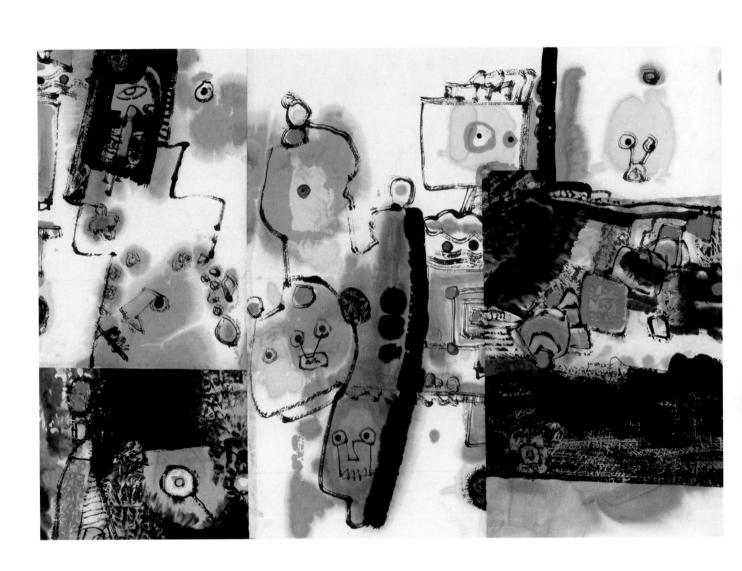

逸　　69×98.5cm　　2013

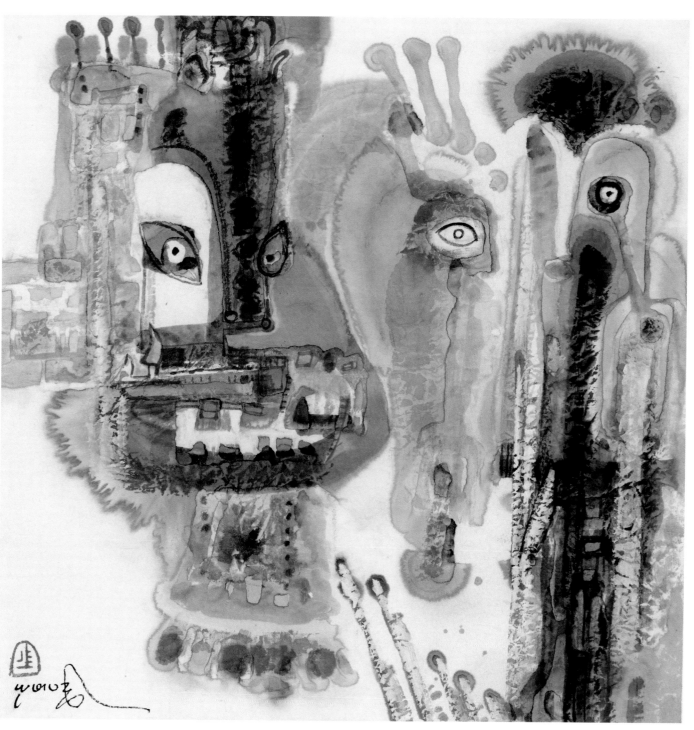

夢回八廓街的瞬間之一　　33.5×34cm　　2010

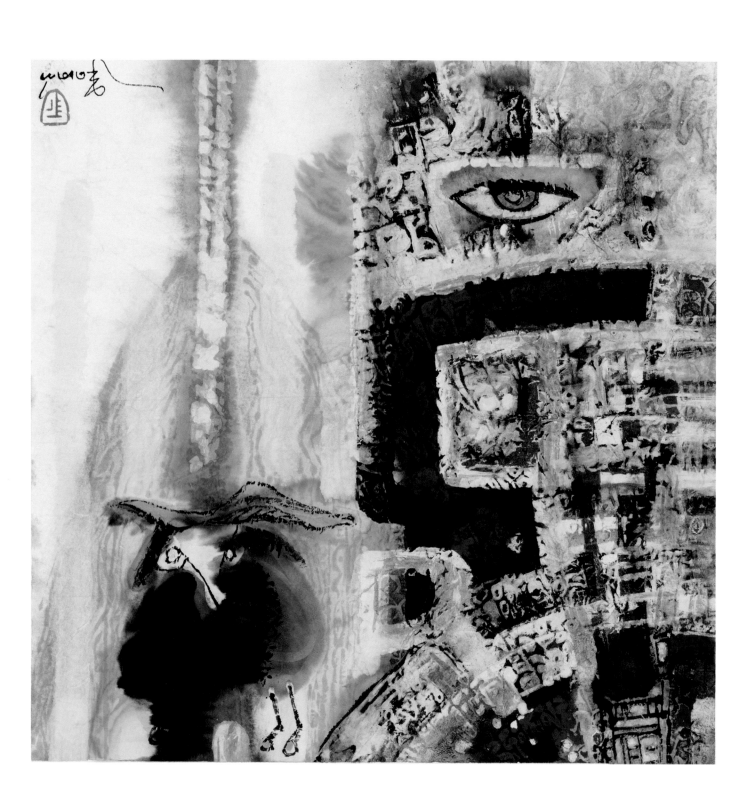

夢回八廓街的瞬間之二　　33.5×34cm　　2010

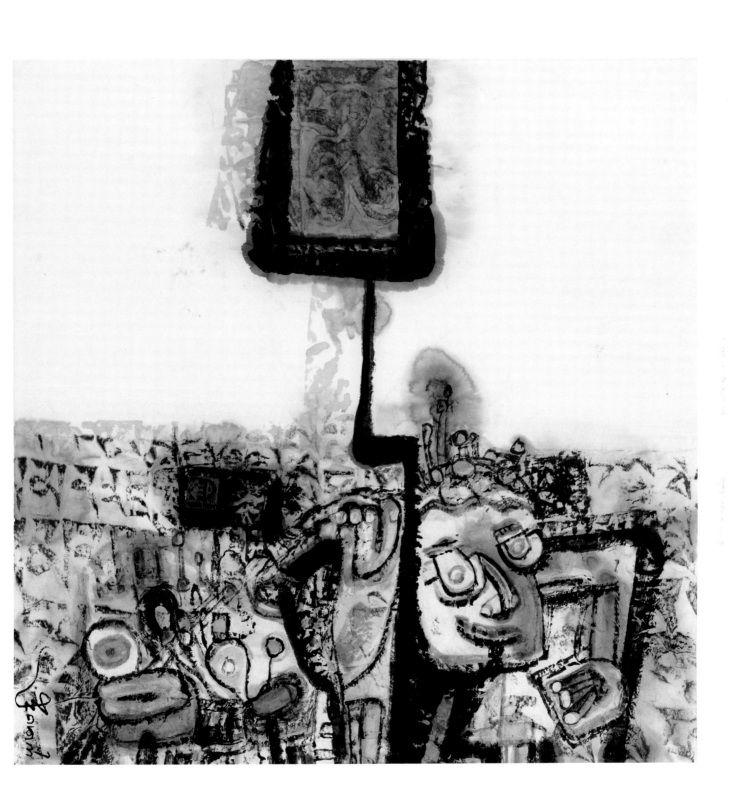

夢回八廓街的瞬間之三　　33.5×34cm　　2010

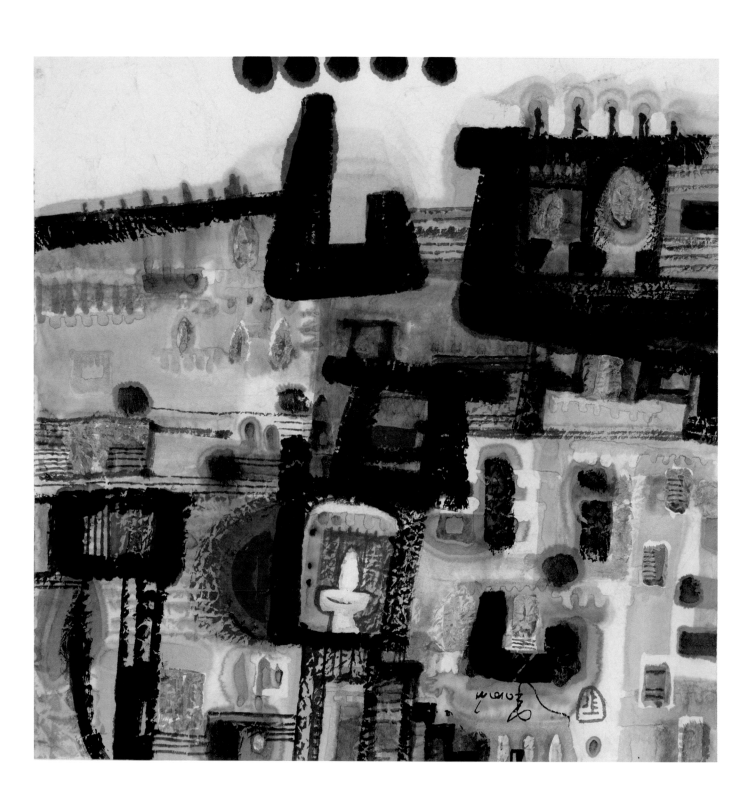

夢回八廓街的瞬間之四　　33.5×34cm　　2010

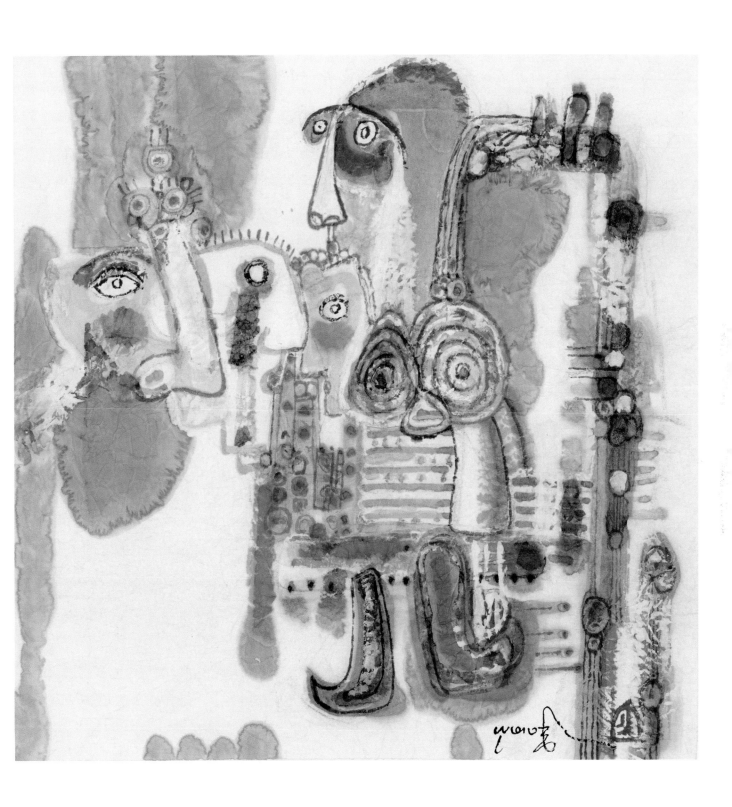

夢回八廓街的瞬間之五　　33.5×34cm　　2010

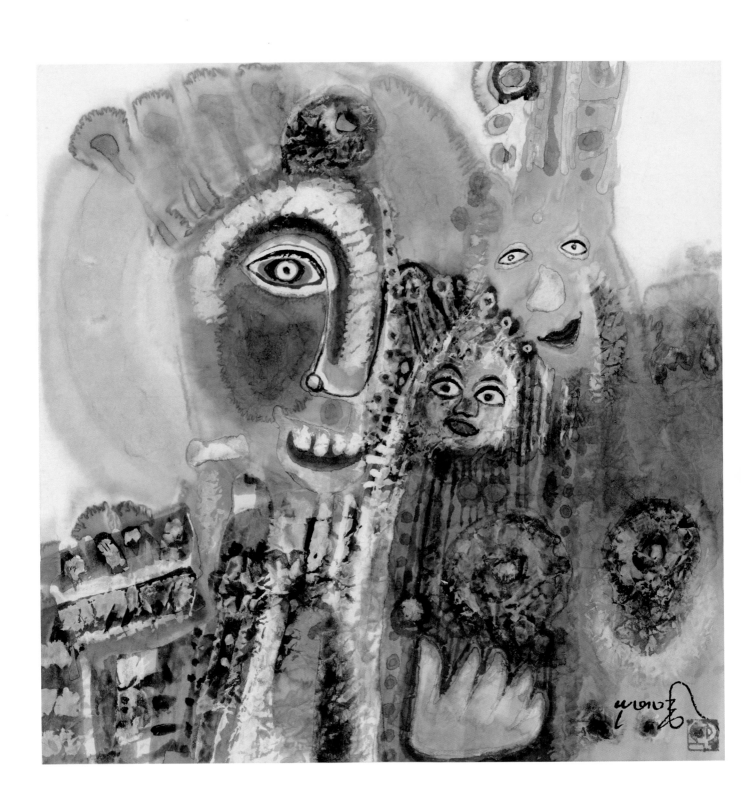

夢回八廓街的瞬間之六　　　33.5×34cm　　　2010

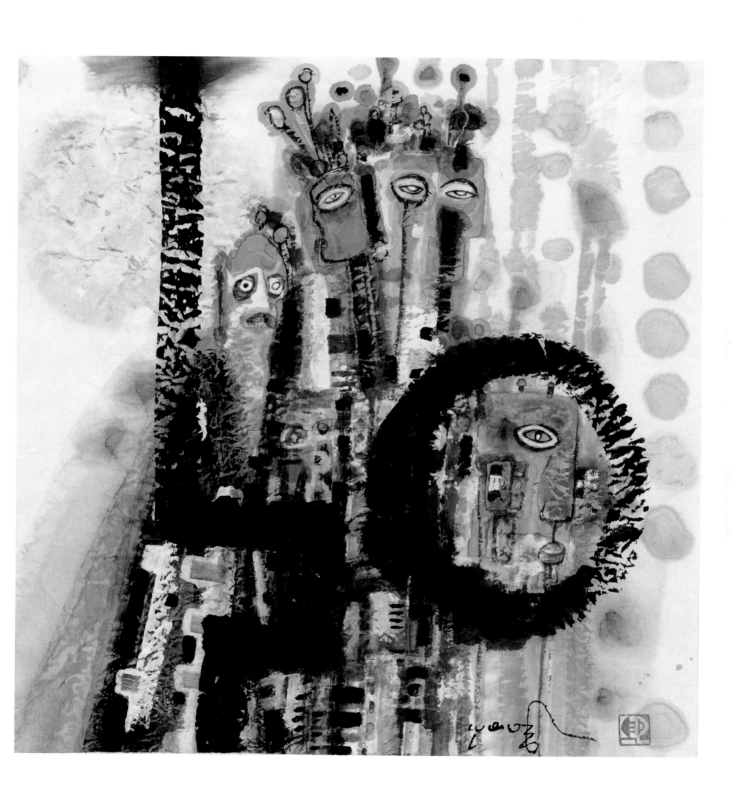

夢回八廓街的瞬間之七　　　33.5×34cm　　　2010

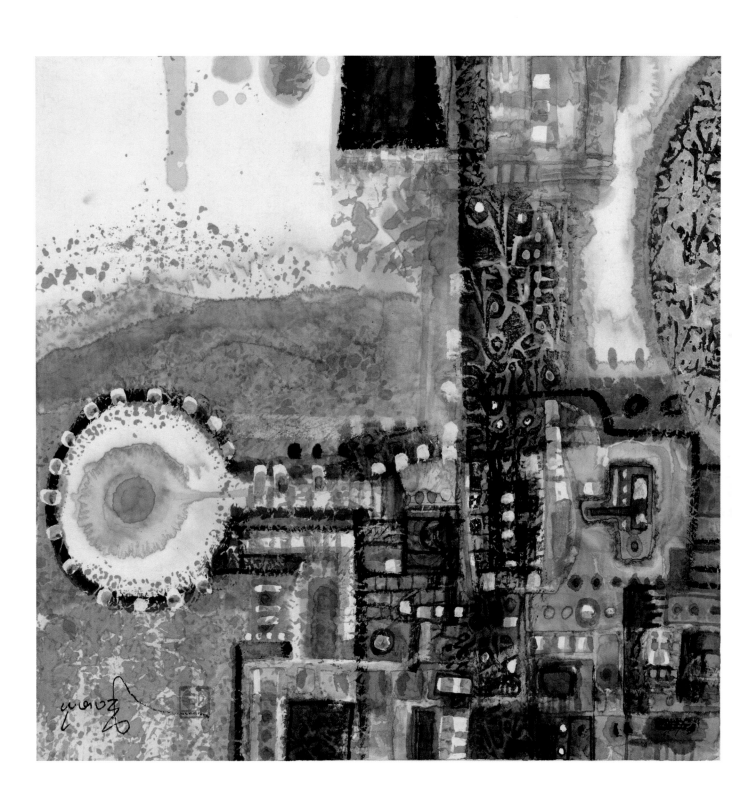

夢回八廓街的瞬間之八　　33.5×34cm　　2010

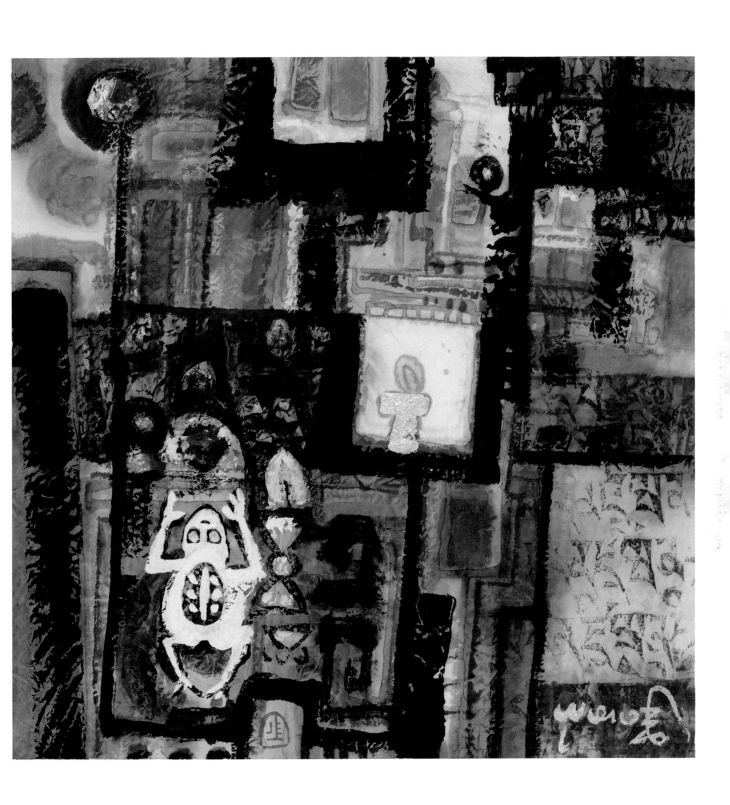

夢回八廓街的瞬間之九　　　33.5×34cm　　　2010

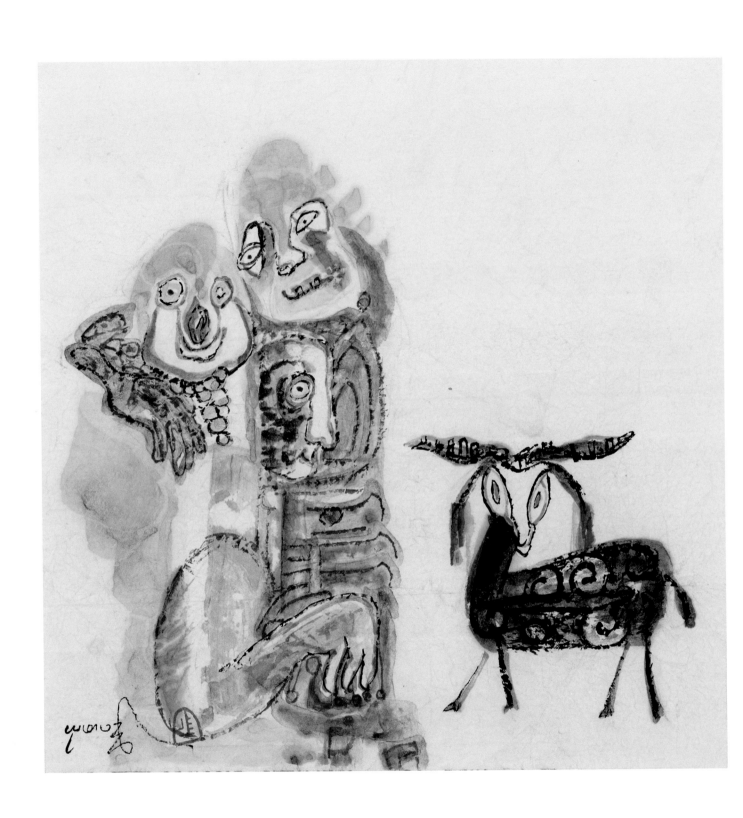

夢回八廓街的瞬間之十　　33.5×34cm　　2010

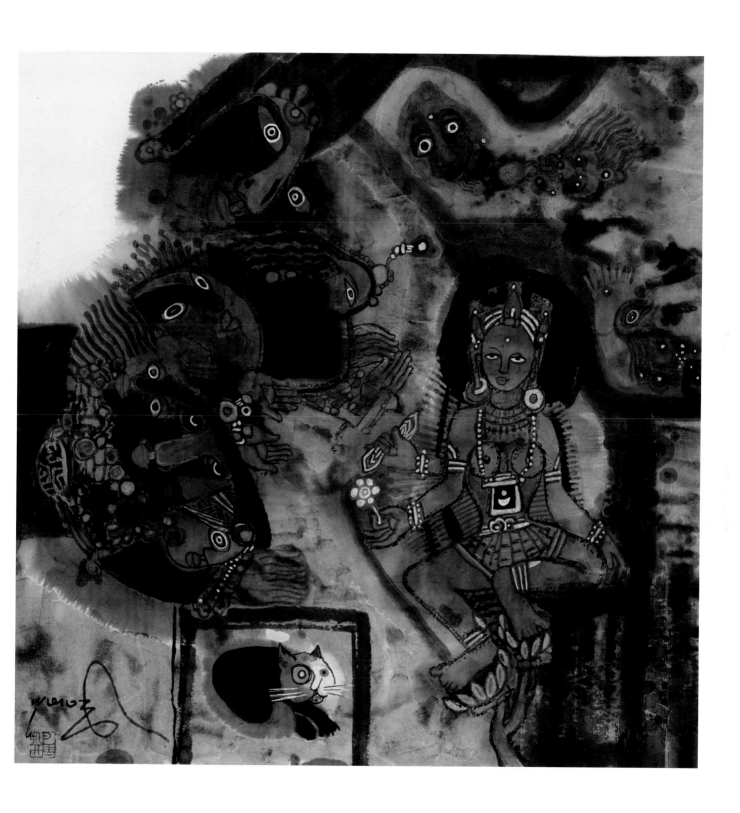

不曾遠去　　68×68cm　　2009

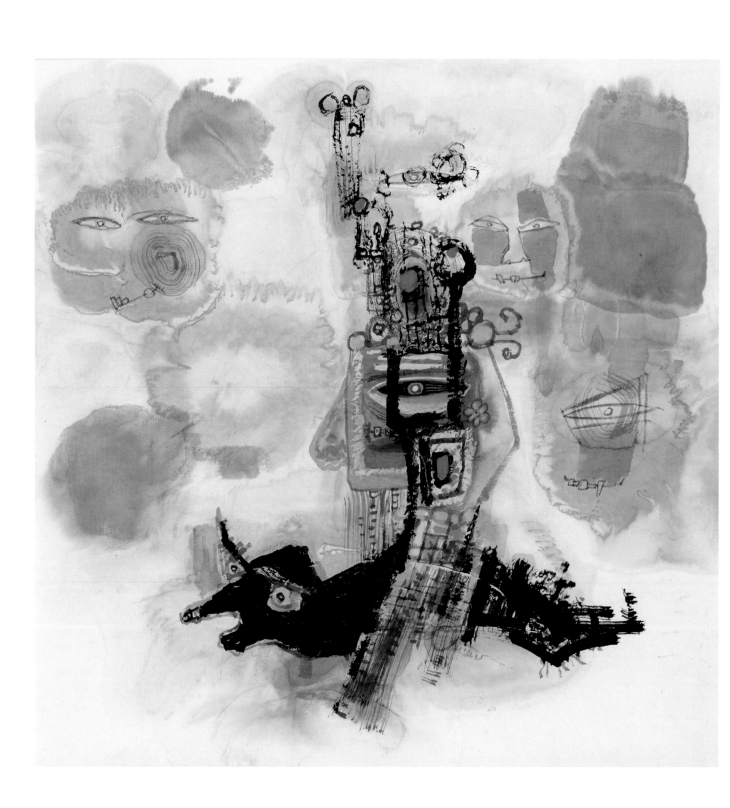

<div align="center">逐雲　　68×68cm　　2013</div>

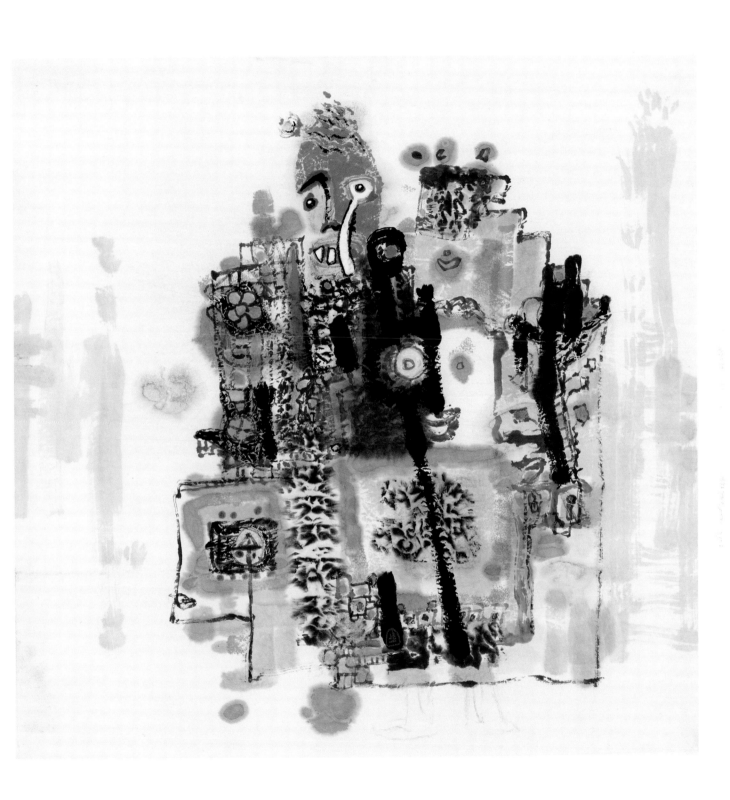

相視　　68×68cm　　2013

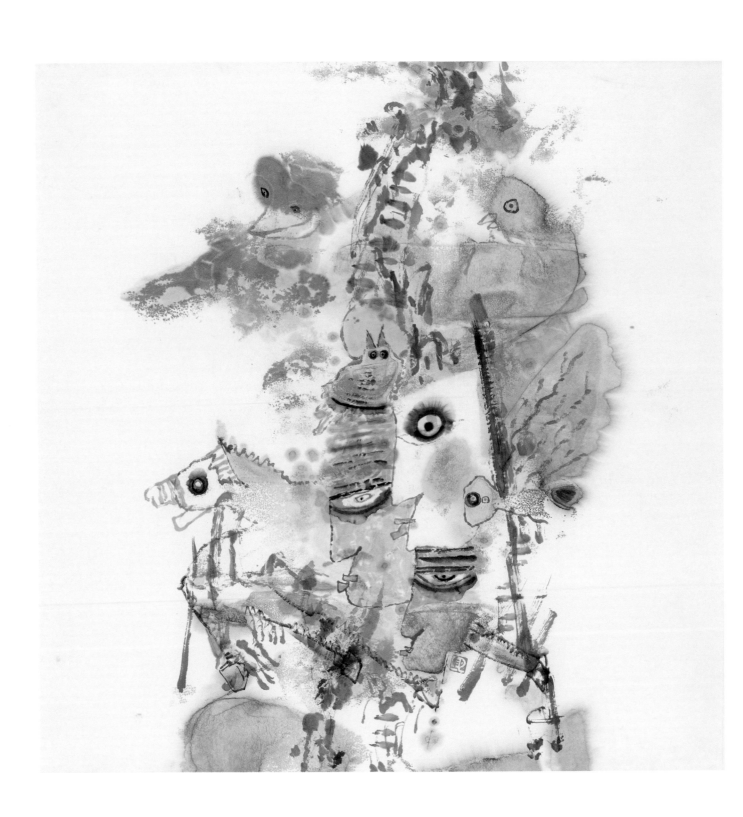

我有一個小馬駒　　68×68cm　　2013

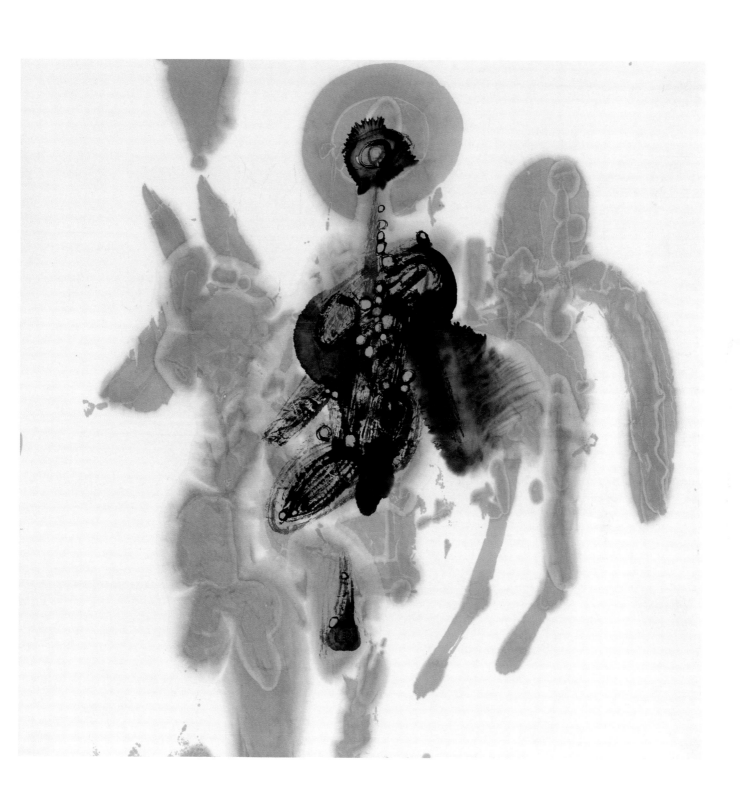

騎手　　68×68cm　　2013

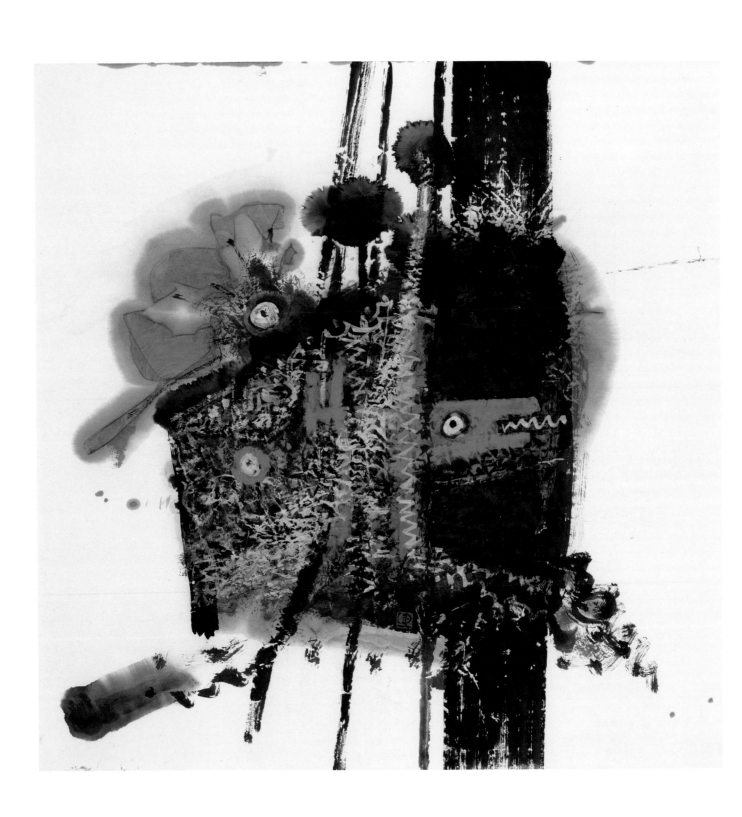

被刺卡住的魚　　68×68cm　　2013

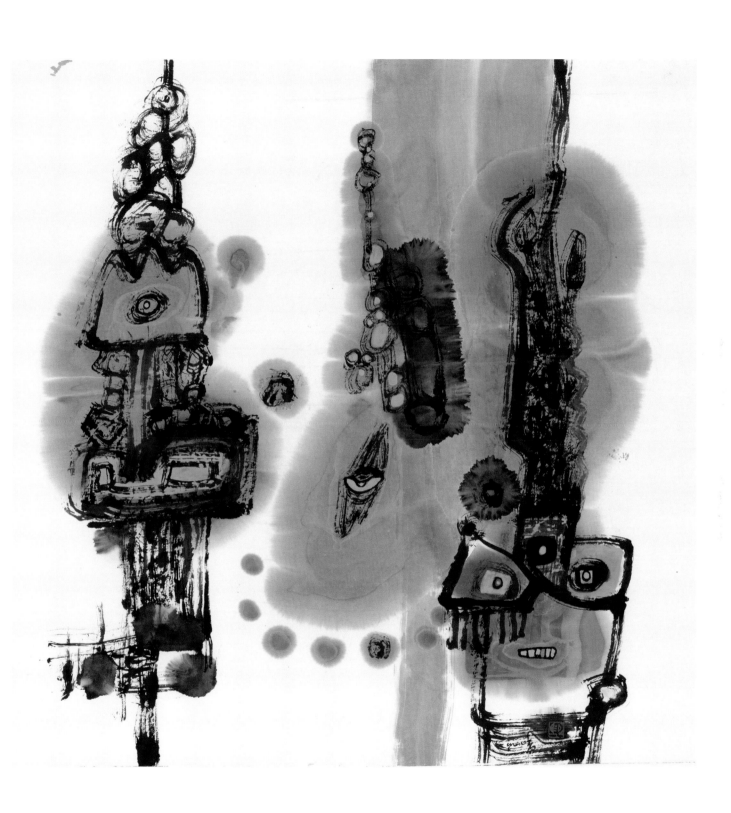

匆匆　　68×68cm　　2013

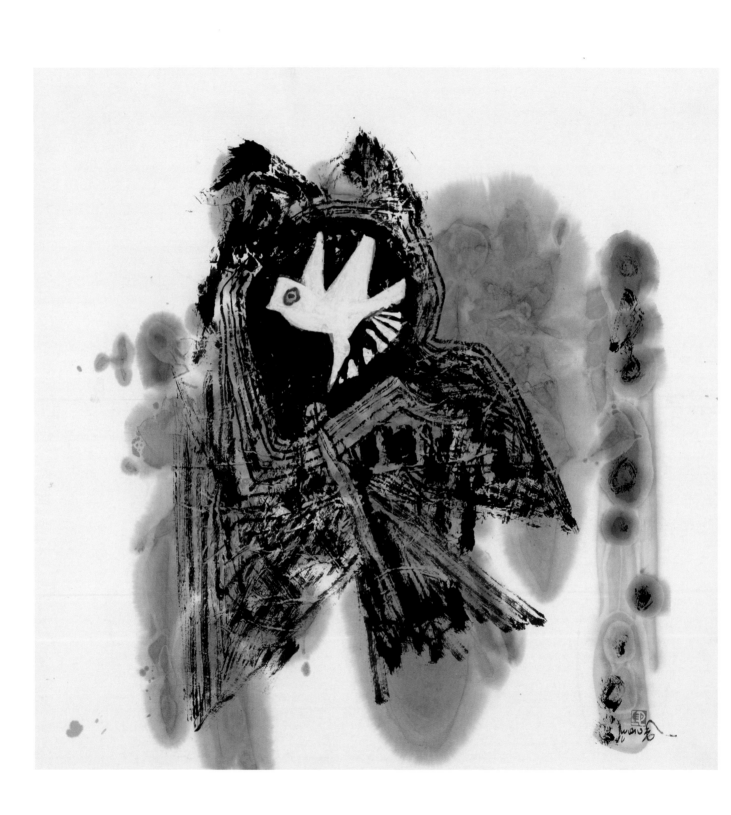

乍起　　68×68cm　　2013

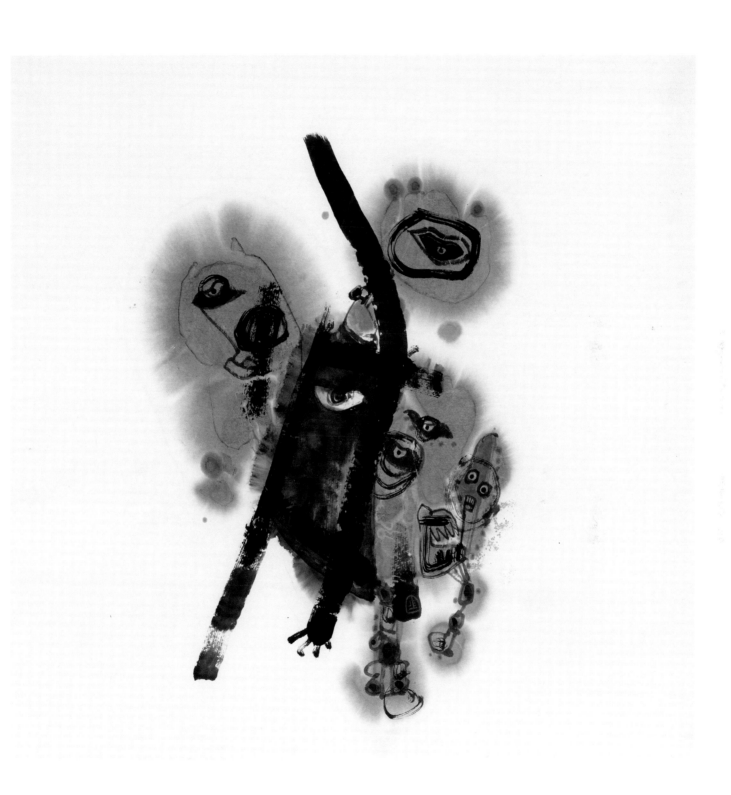

夢囈中的印記　　68×68cm　　2013

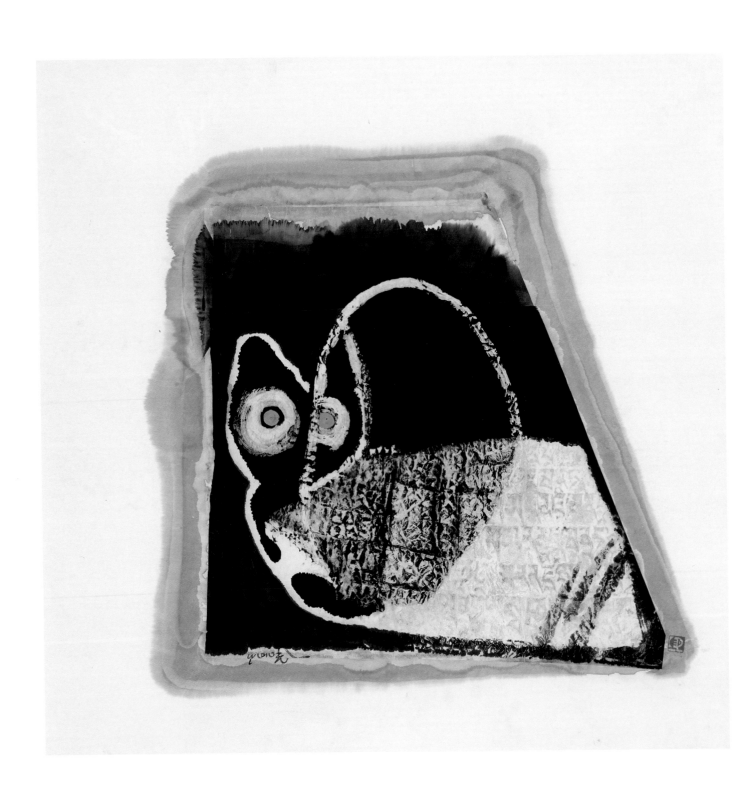

眺　　68×68cm　　2013

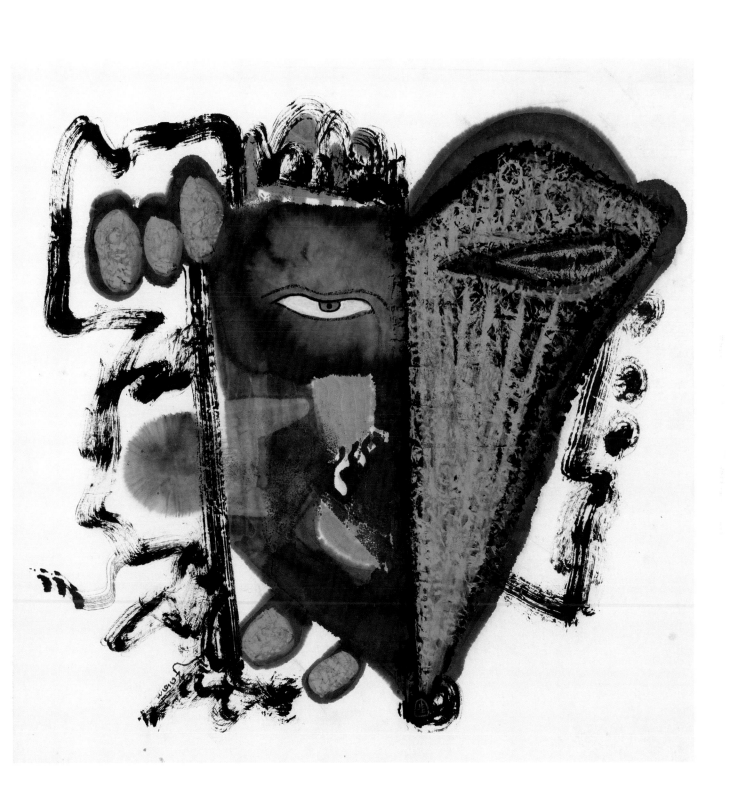

時間的面具一　　68×68cm　　2013

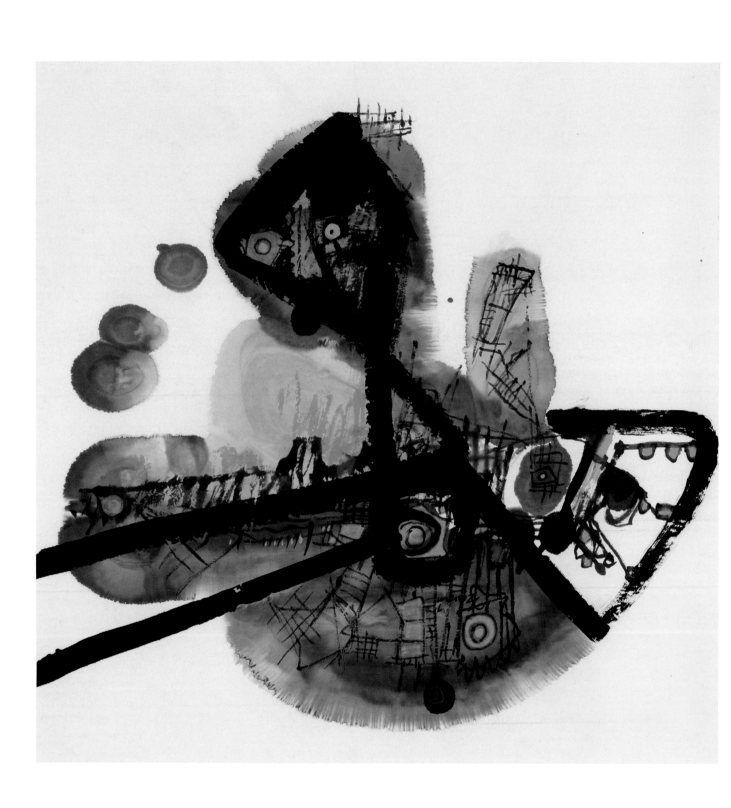

想也想不起來　　68×68cm　　2103

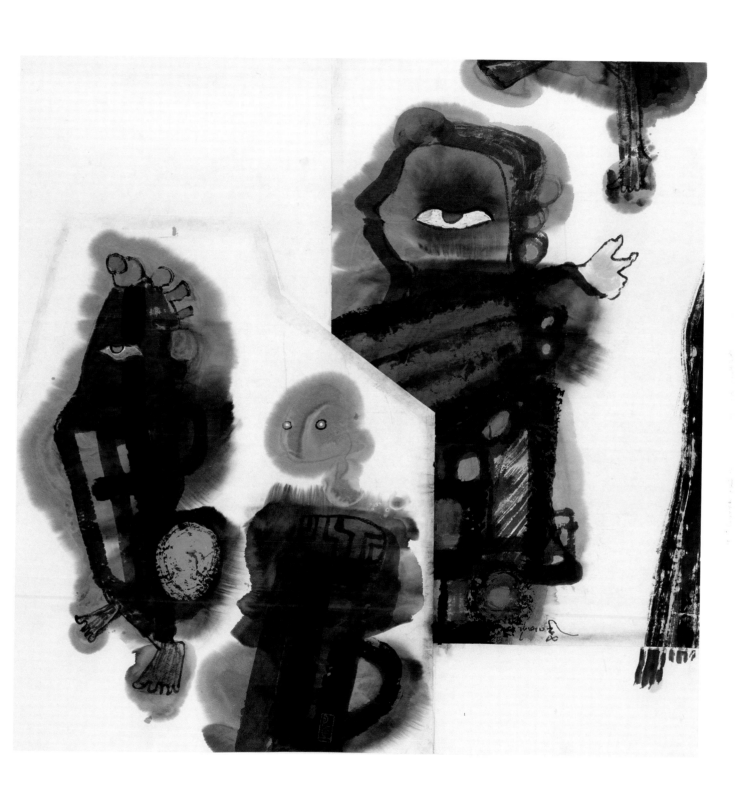

童年　　68×68cm　　2013

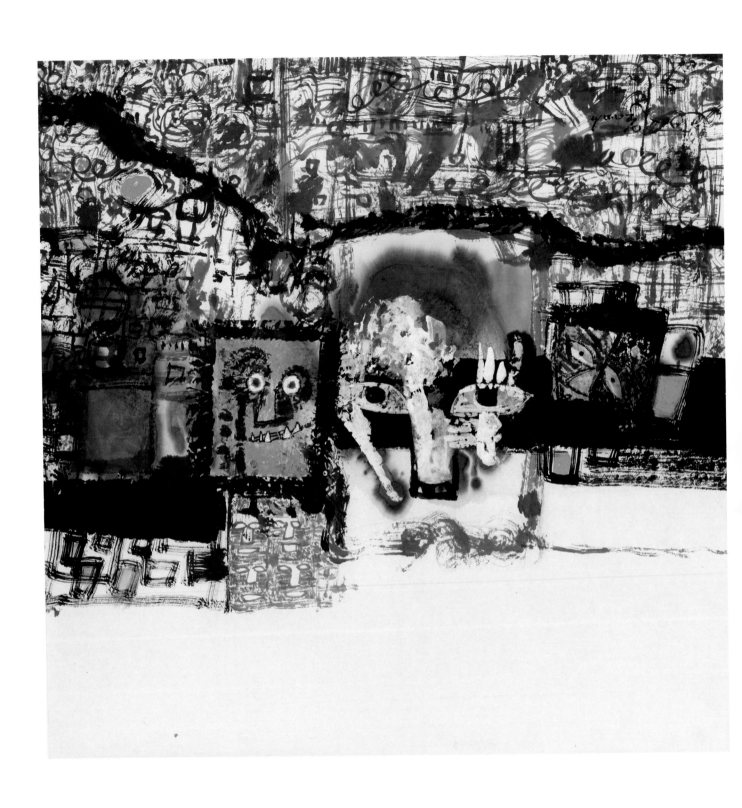

凝望閃現的空隙　　68×68cm　　2013

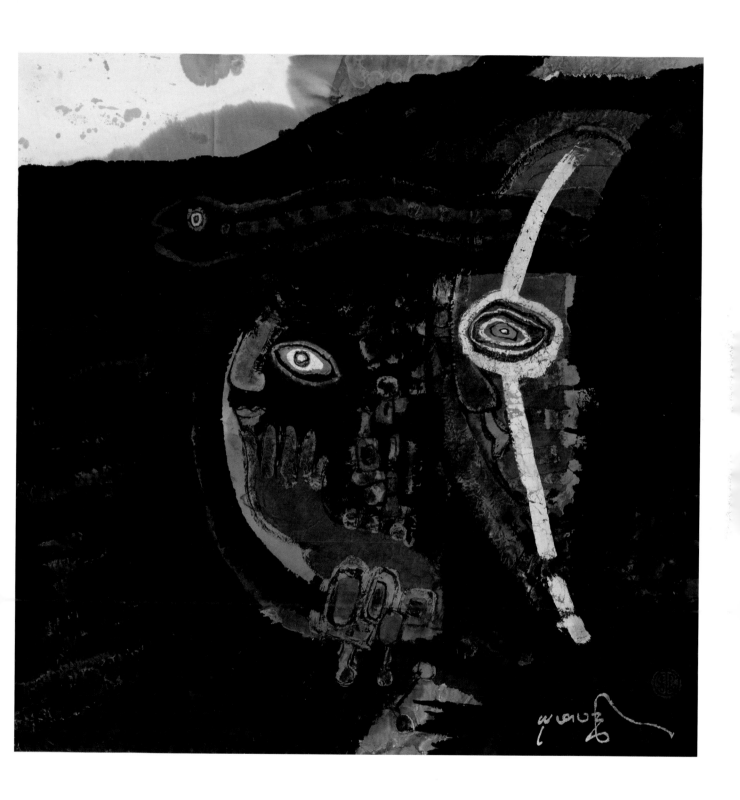

山那邊　　68×68cm　　2007

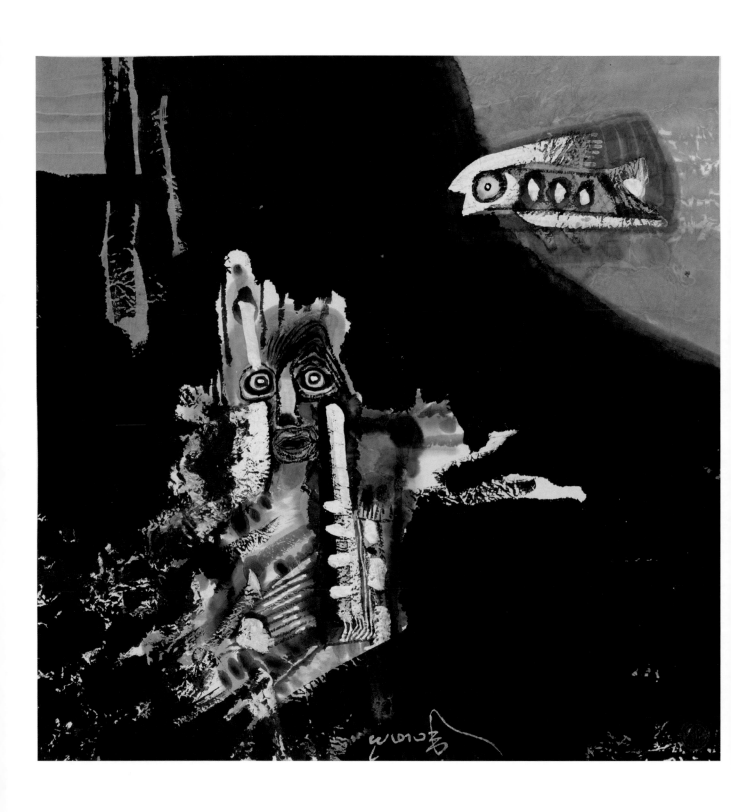

悠遠的痕跡　　68×68cm　　2009
閑天信游　　136×68cm　　2013（右頁）

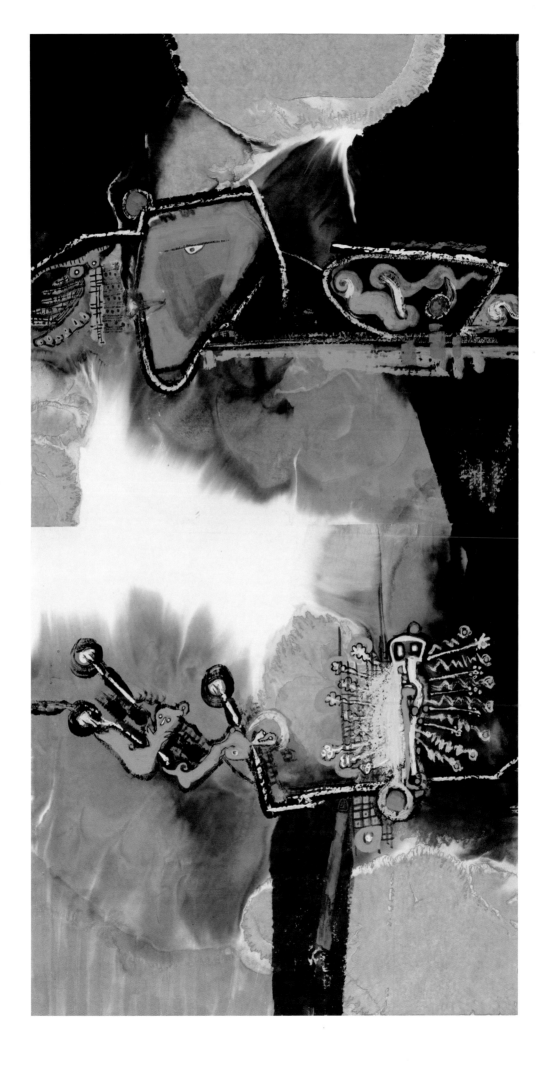

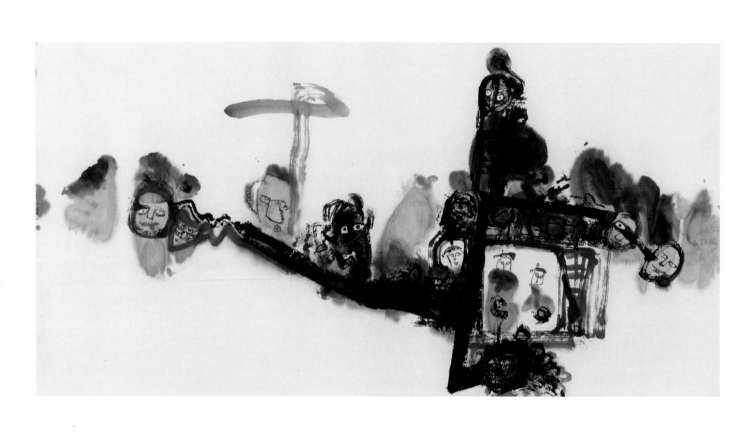

眺望　　68×136cm　　2013

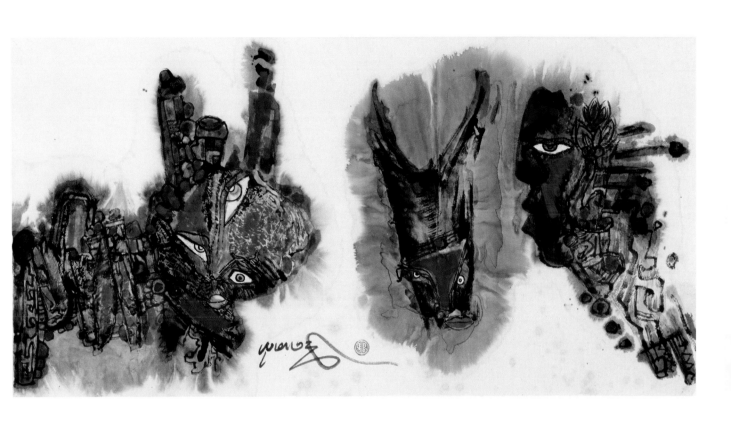

掛角的羊兒　　　68×136cm　　　2011

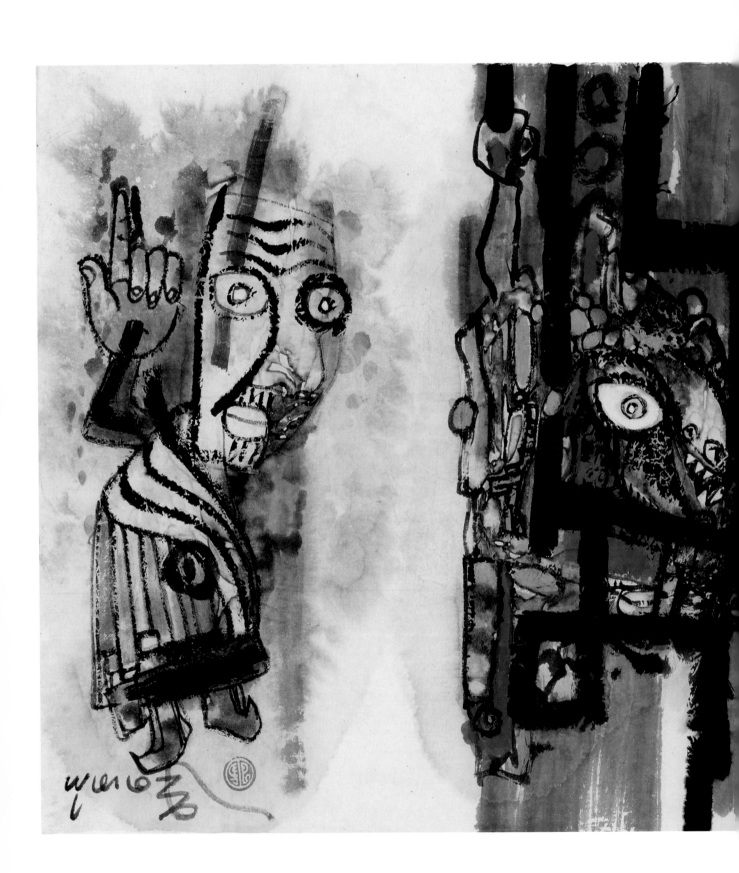

辯徑　　68×136cm　　2012

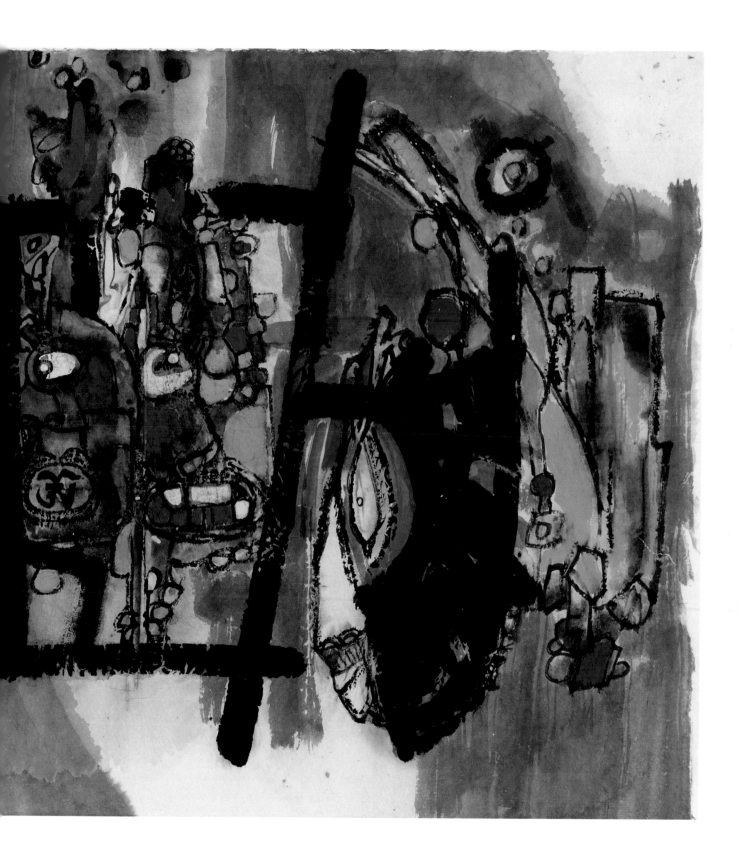

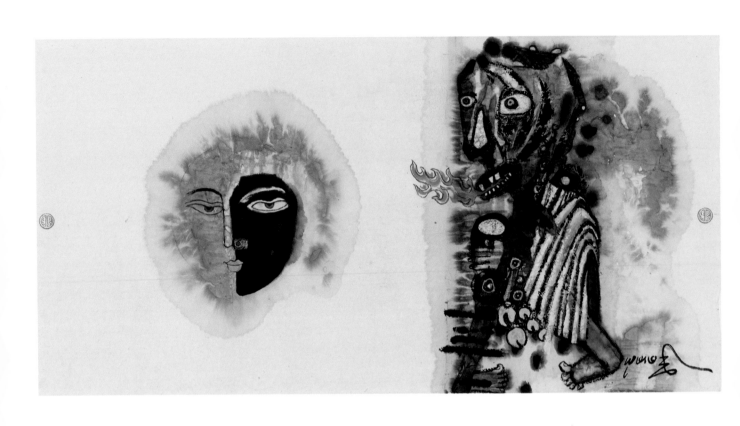

行腳僧　　68×136cm　　2012

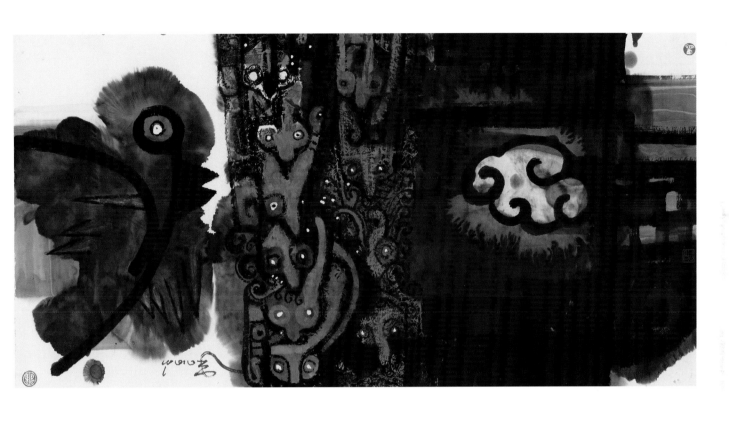

雲雀　　68×136cm　　2011

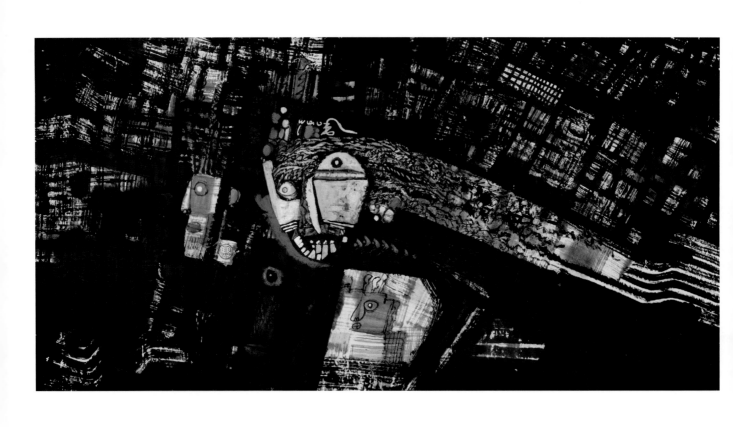

穿行　　68×136cm　　2013

夜語　　136×68cm　　2011（右頁）

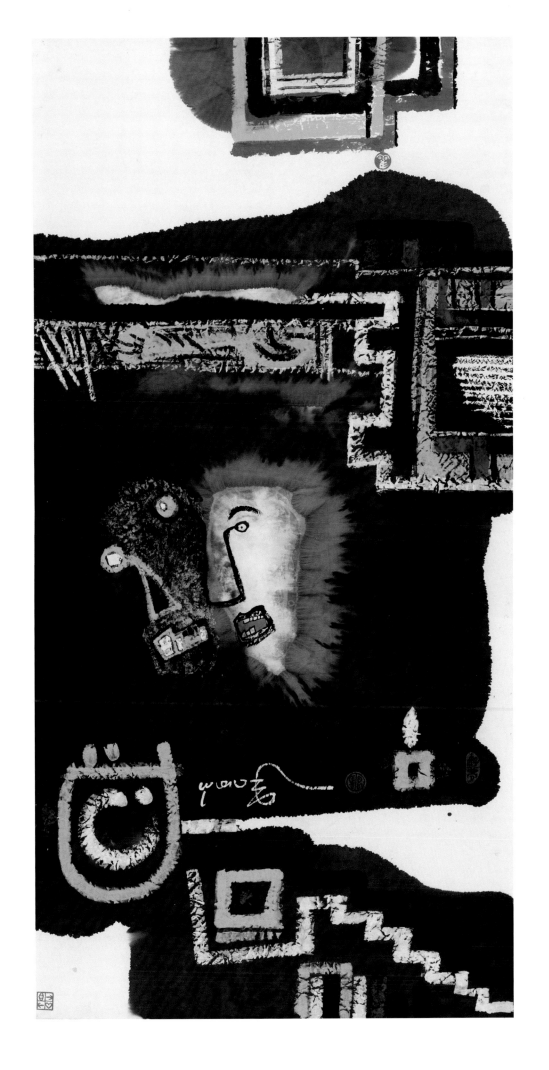

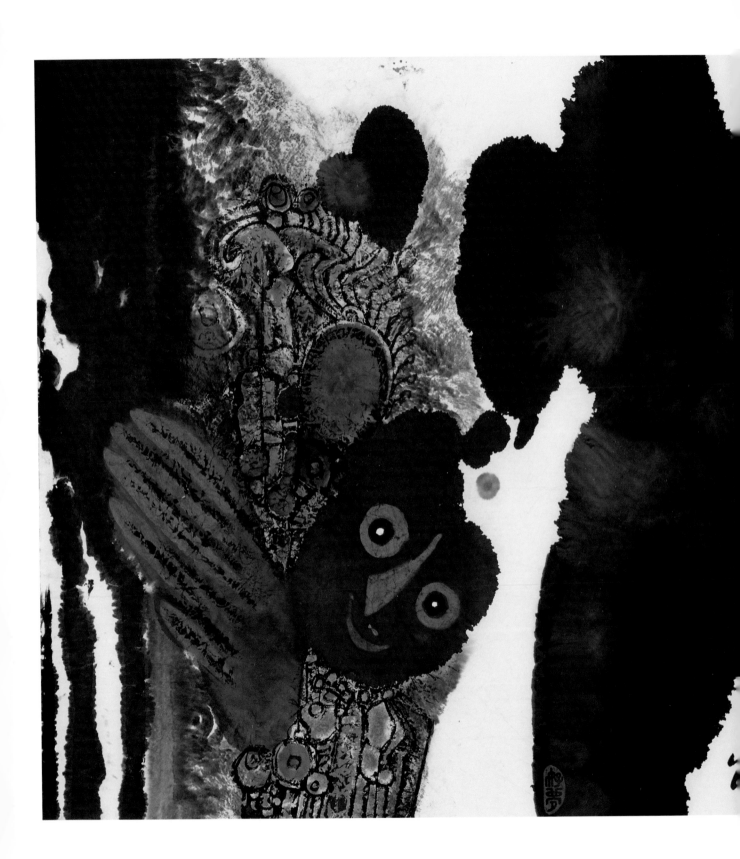

倩影　　68×136cm　　2011

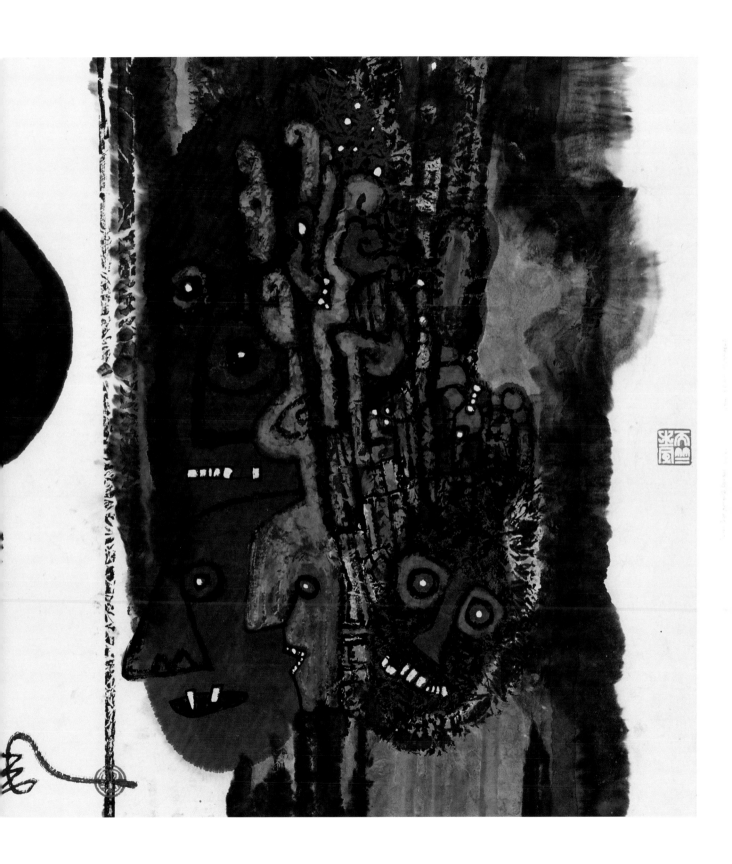

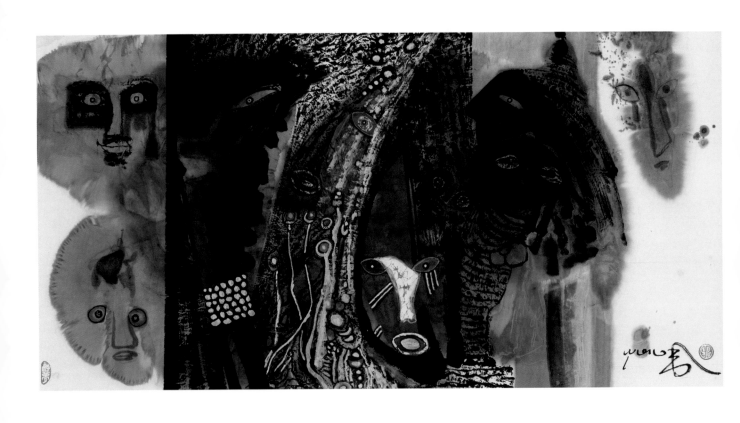

<div align="center">

魅　　68×136cm　　2010

鄉村夜色　　68×136cm　　2010（右頁）

</div>

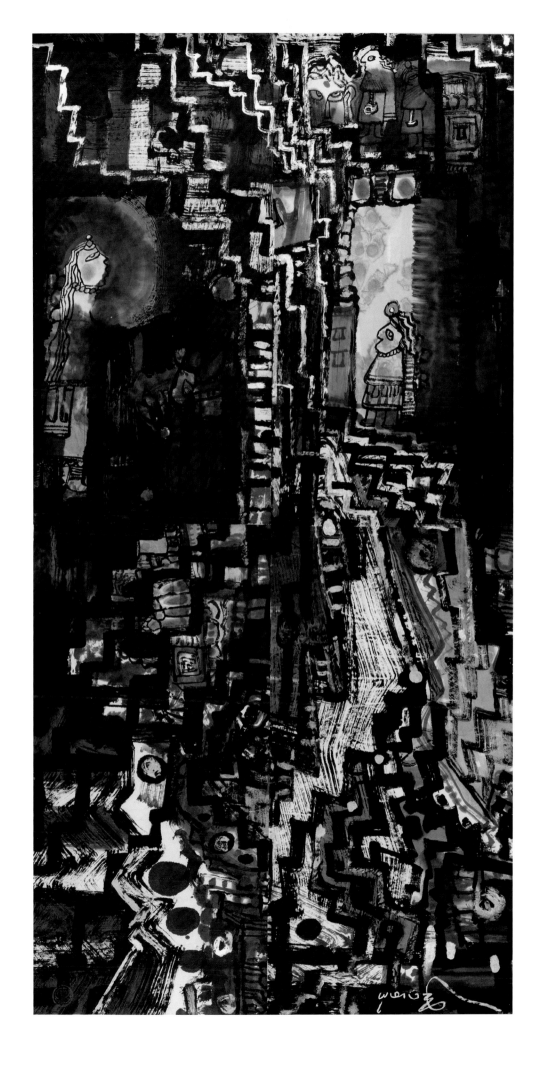

47

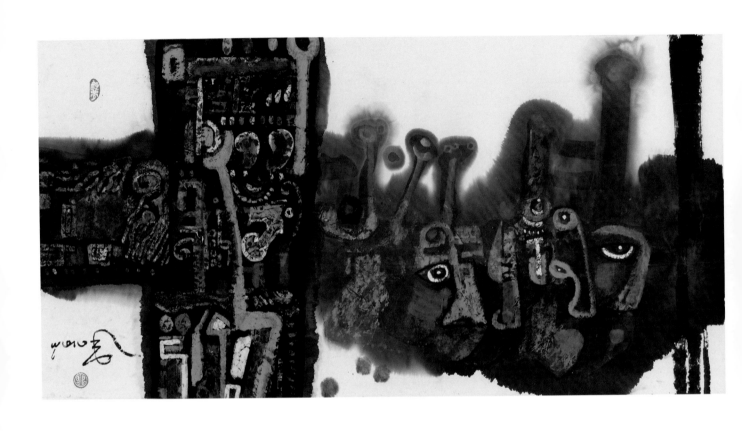

斷續的記憶　　68×136cm　　2012

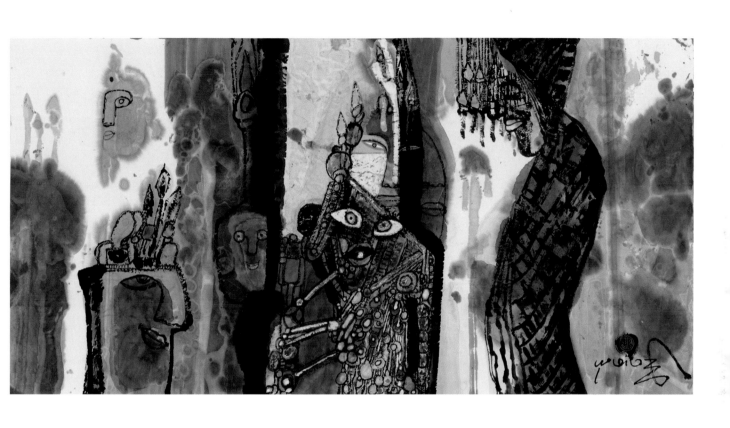

打滿補丁的身影　　68×136cm　　2012

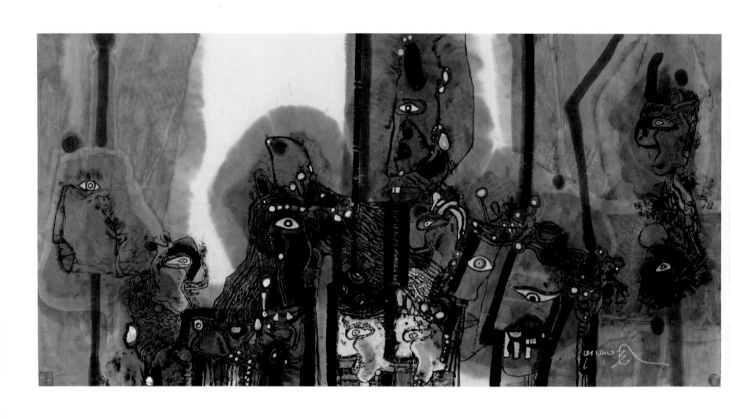

斑斑的浮世會　　68×136cm　　2012

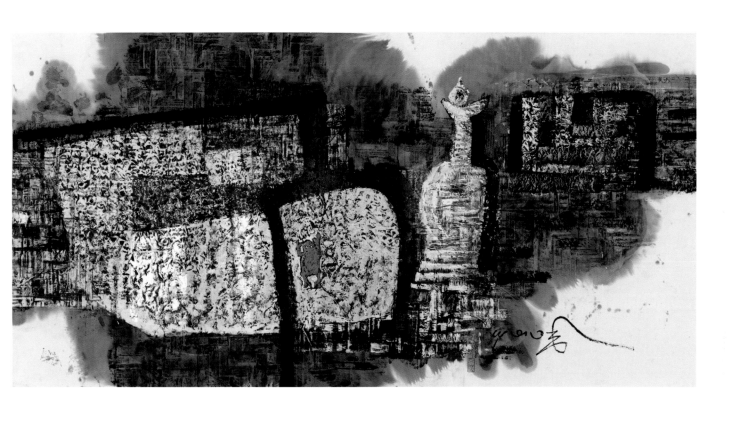

曠野奇遇　　68×136cm　　2012

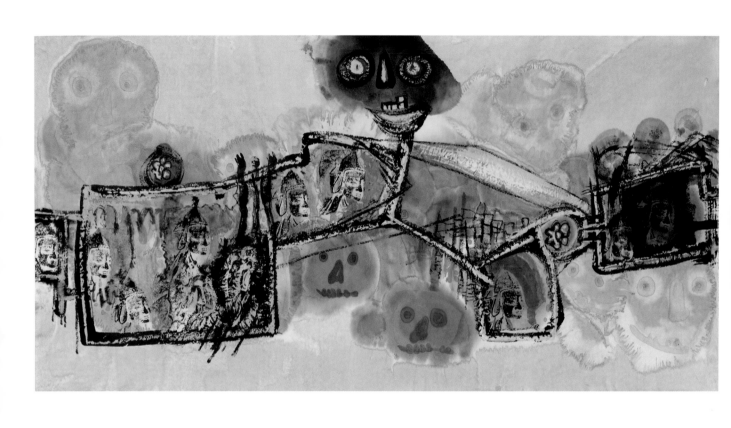

不礙看見過的　　68×136cm　　2013

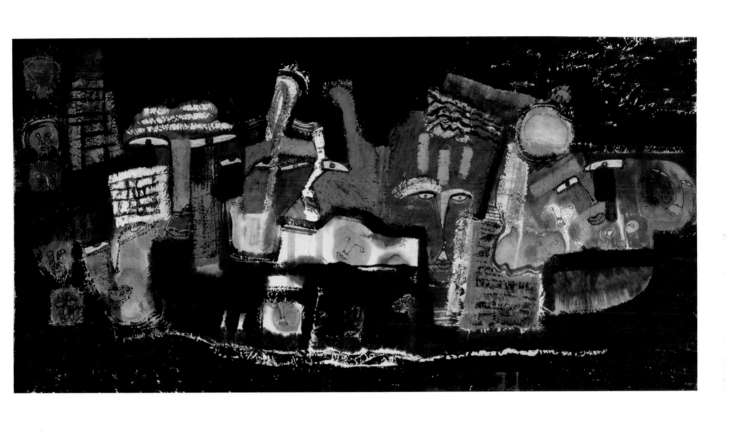

看看不清也要尋尋　　68×136cm　　2013

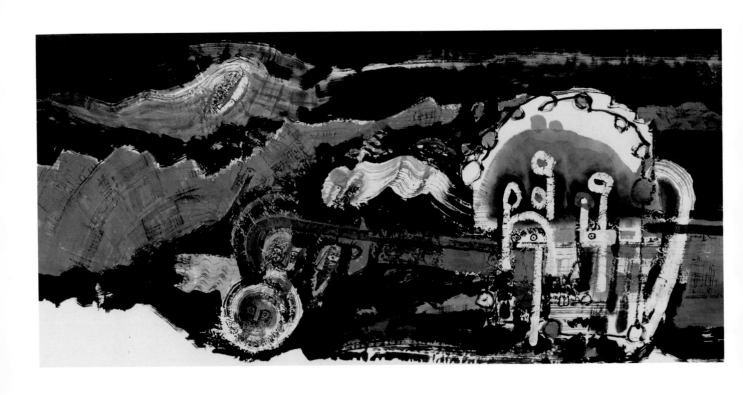

遠山　　68×136cm　　2012

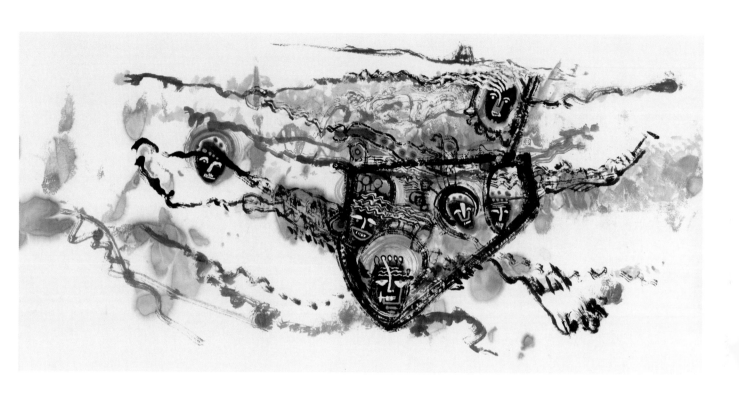

天邊的漂泊　　68×136cm　　2013

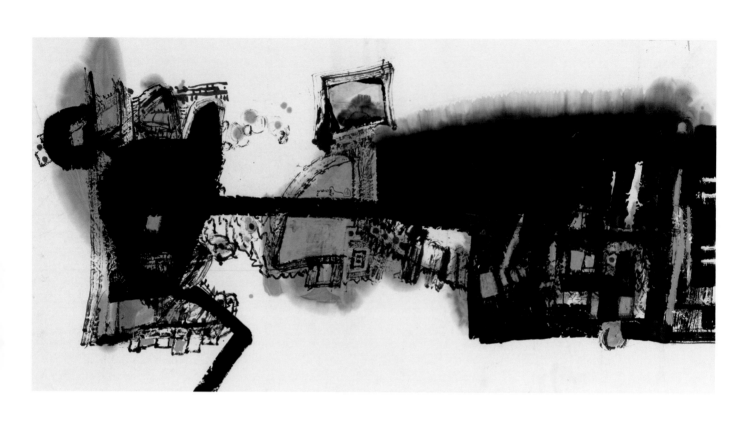

剛剛走過的影子　　68×136cm　　2013

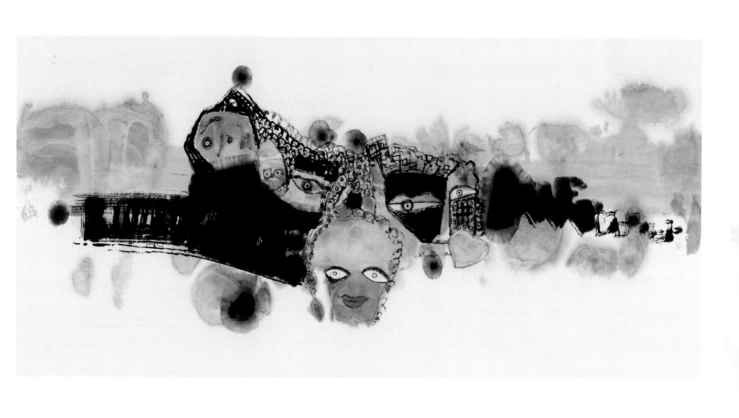

卓瑪梅朵　　68×136cm　　2013

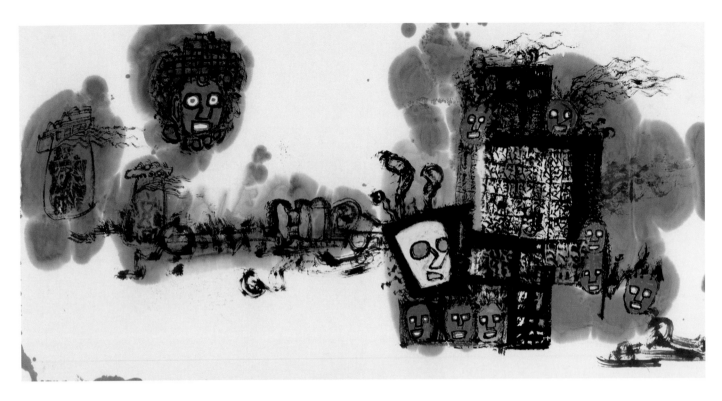

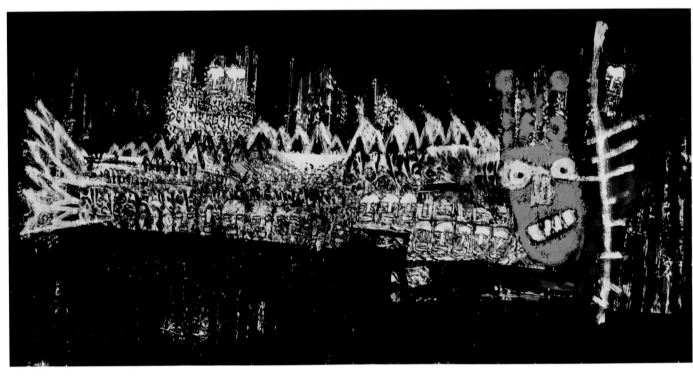

第七號窗口　　68×136cm　　2013（上圖）

龍母　　68×136cm　　2013（下圖）

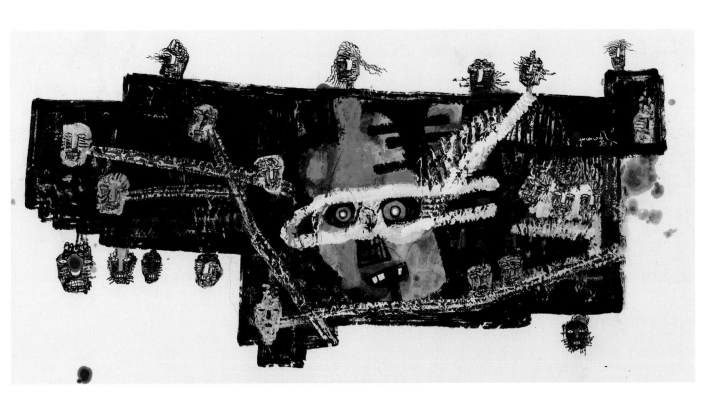

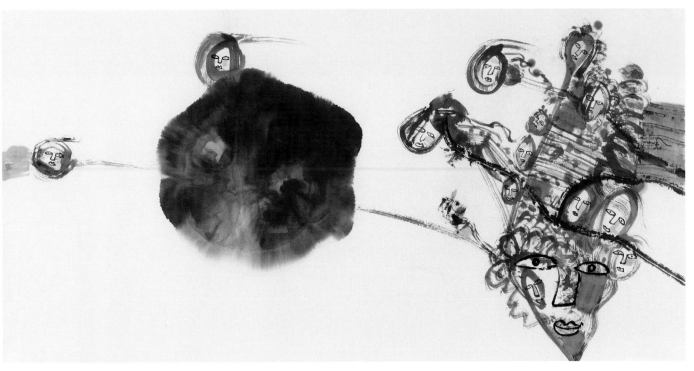

時間的面具二　　68×136cm　　2013（上圖）

天象　　68×136cm　　2013（下圖）

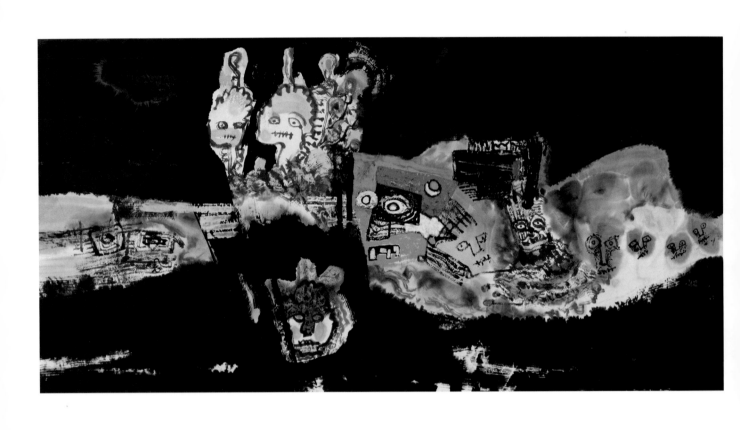

時間的面具三　　68×136cm　　2012

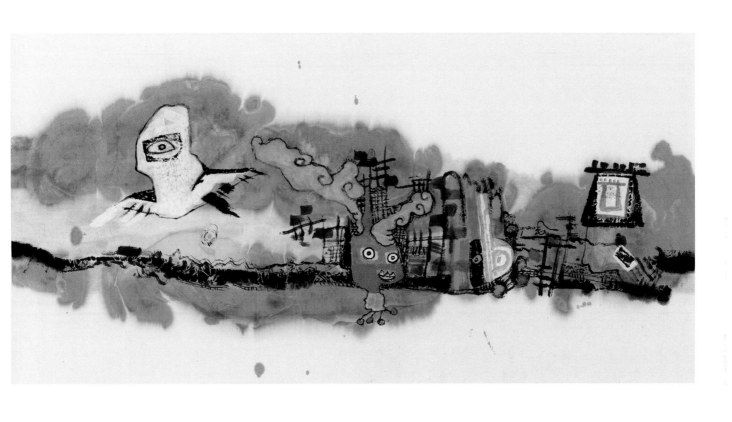

在水一方　　68×136cm　　2013

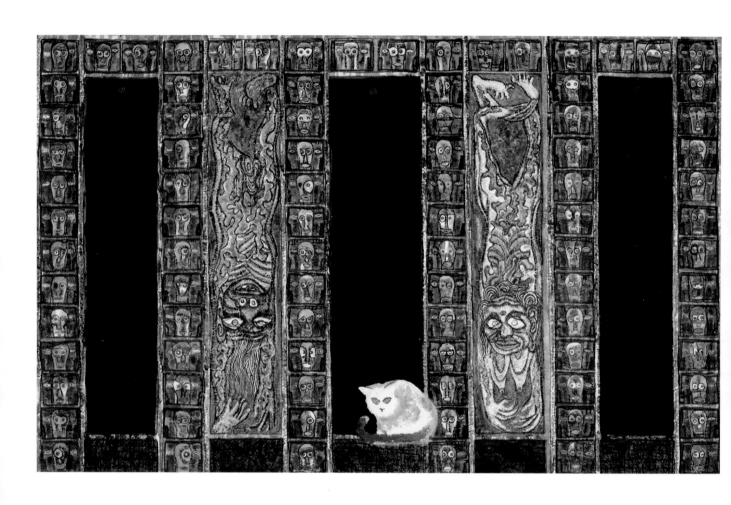

空門　160×260cm　2007

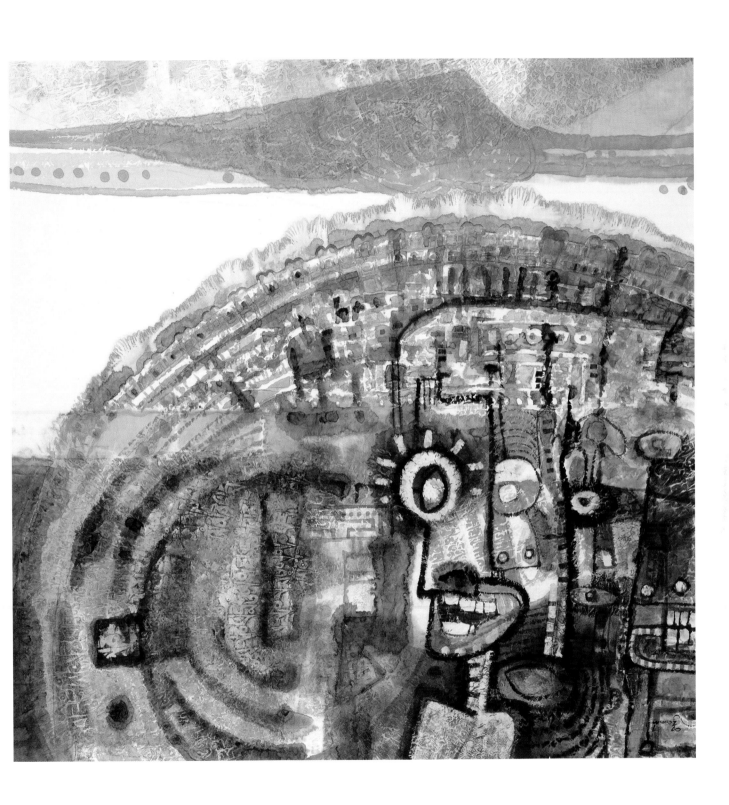

有個石頭在眺望　　133×134cm　　2008

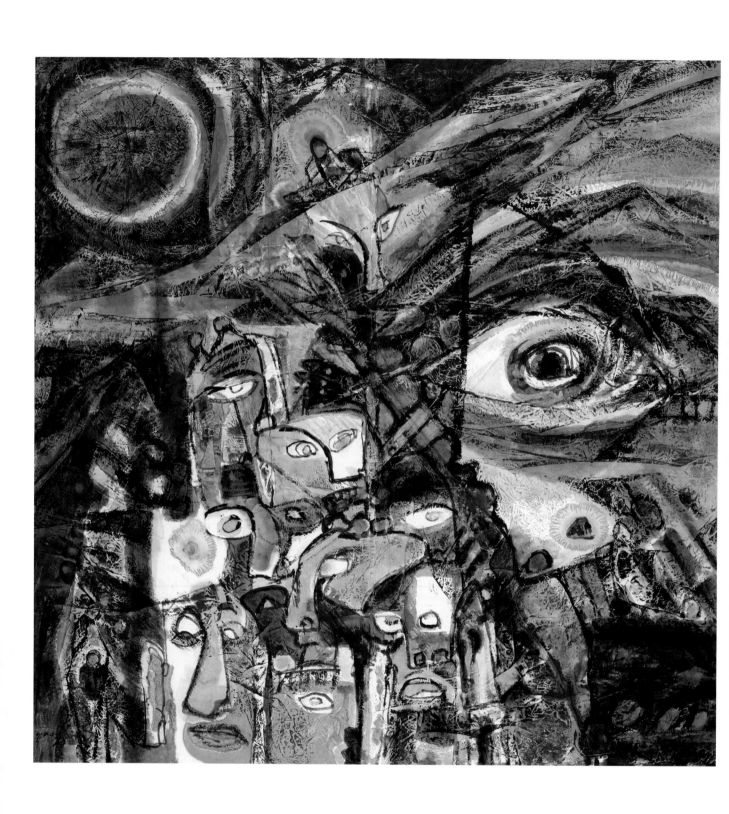

擺動在雲月之間　　133×134cm　　2008

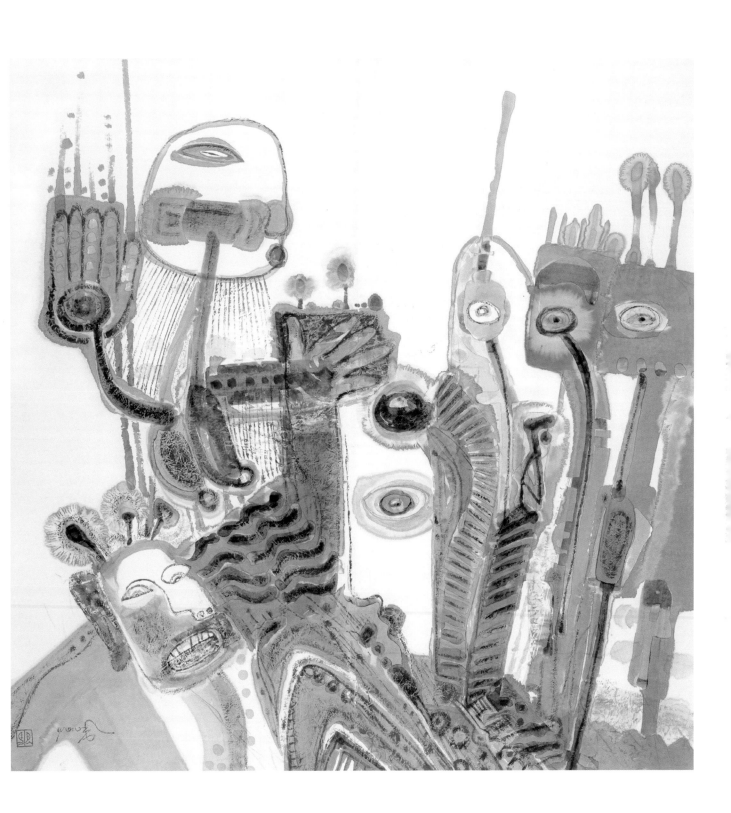

祈新　　133×134cm　　2009

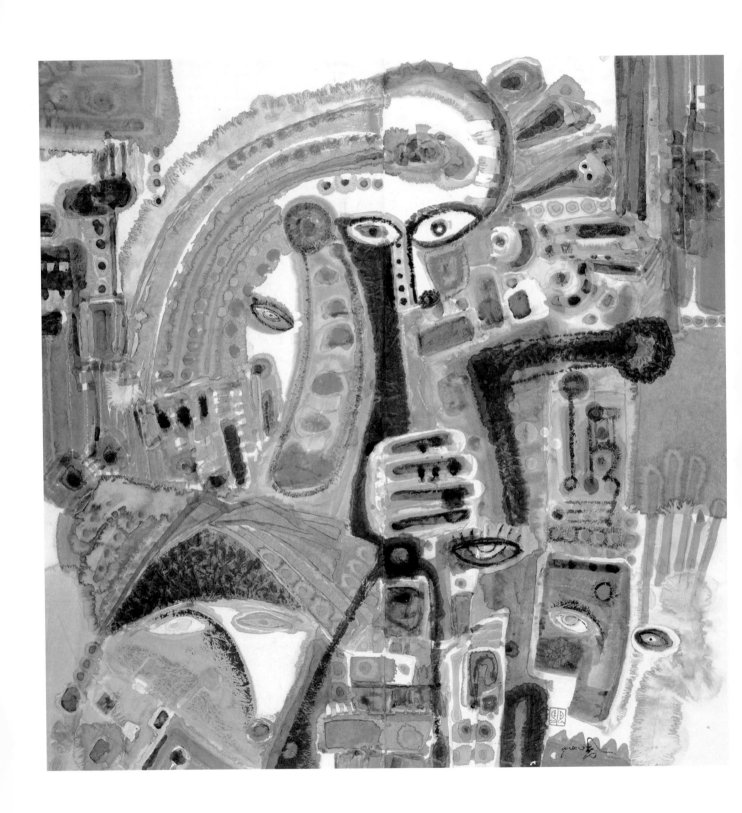

簇擁　　133×134cm　　2009

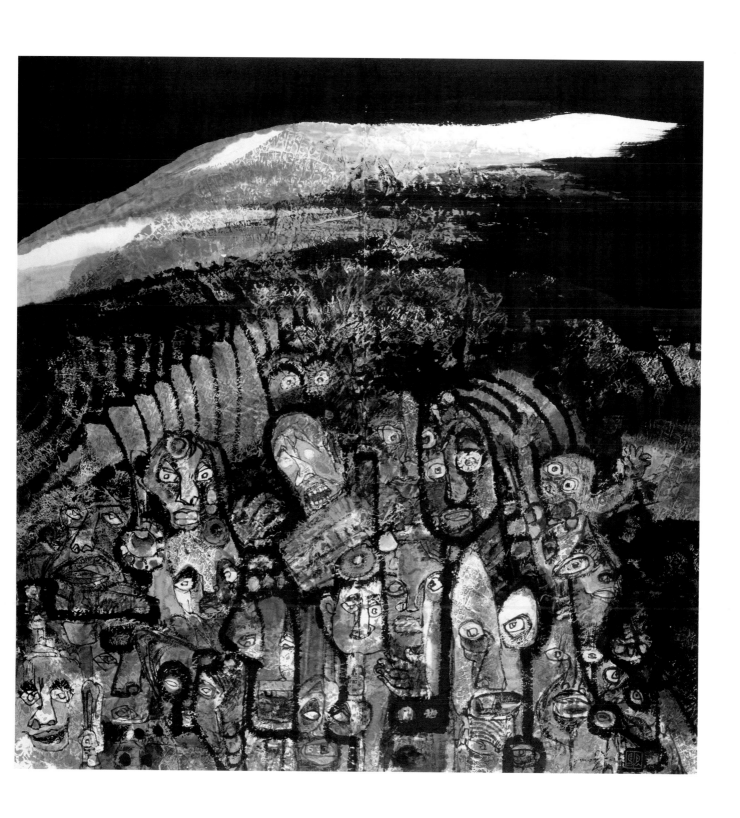

聖山夕照　　133×134cm　　2009

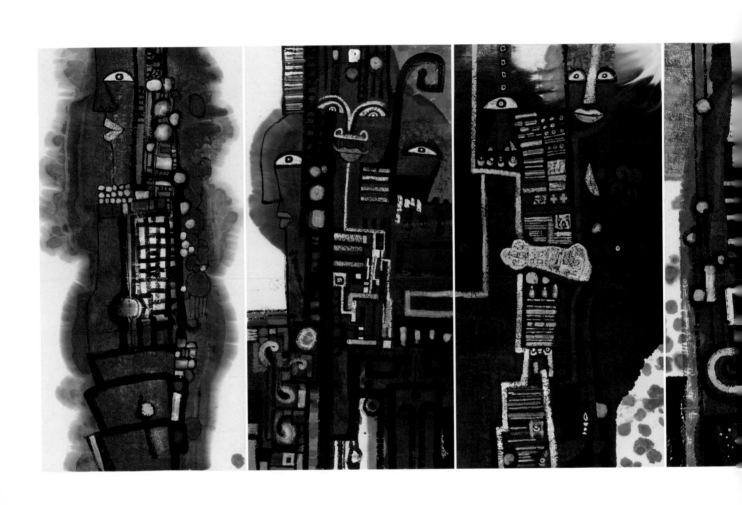

太陽部落　　136×4760cm　2012

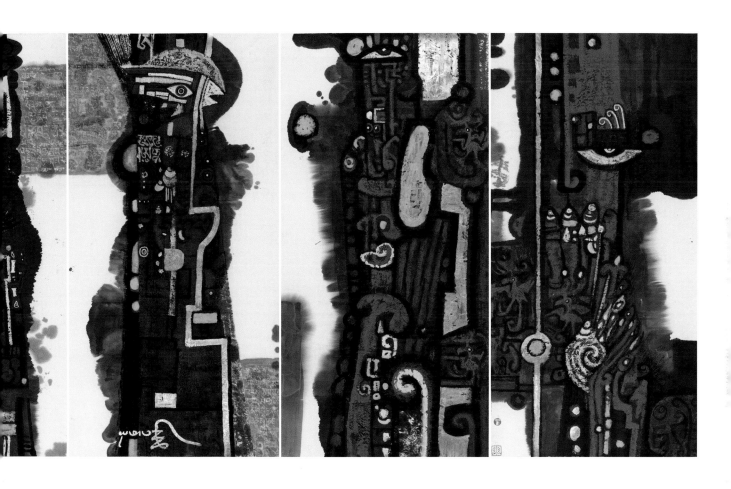

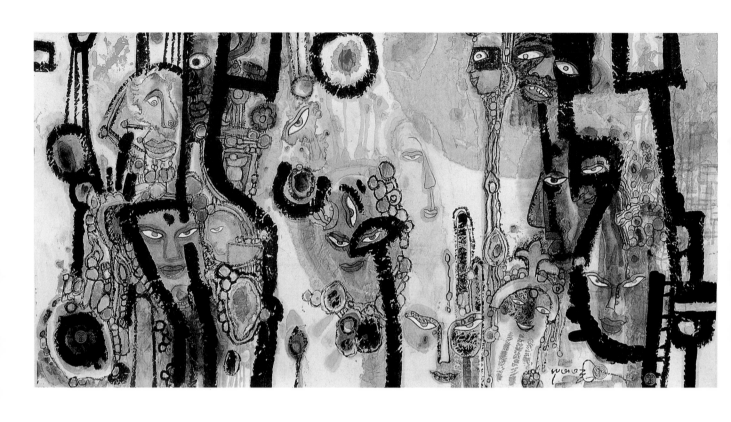

雪頓節　　70×140cm　　2013
古海上的風帆　　140×70cm（右頁）

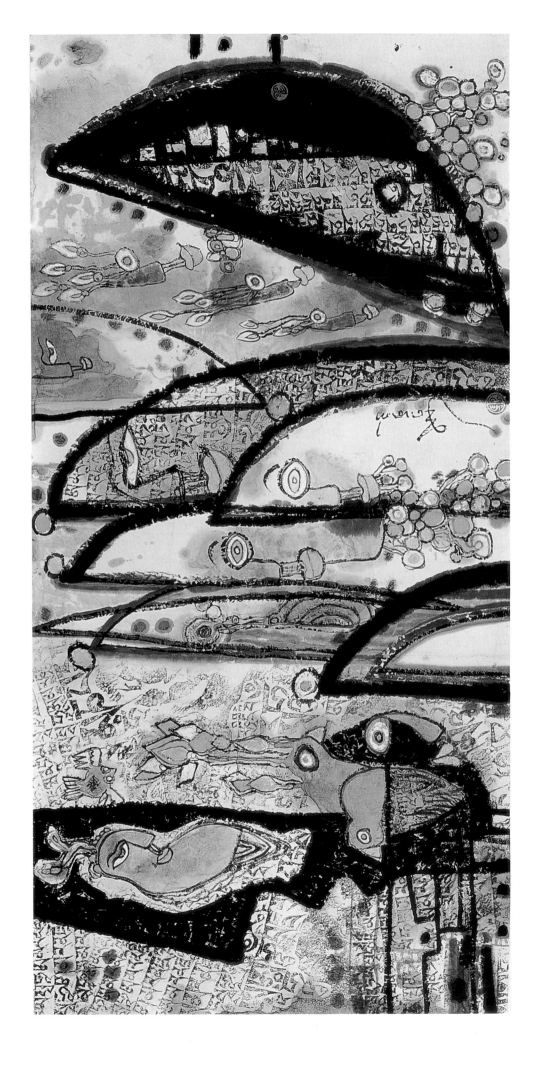

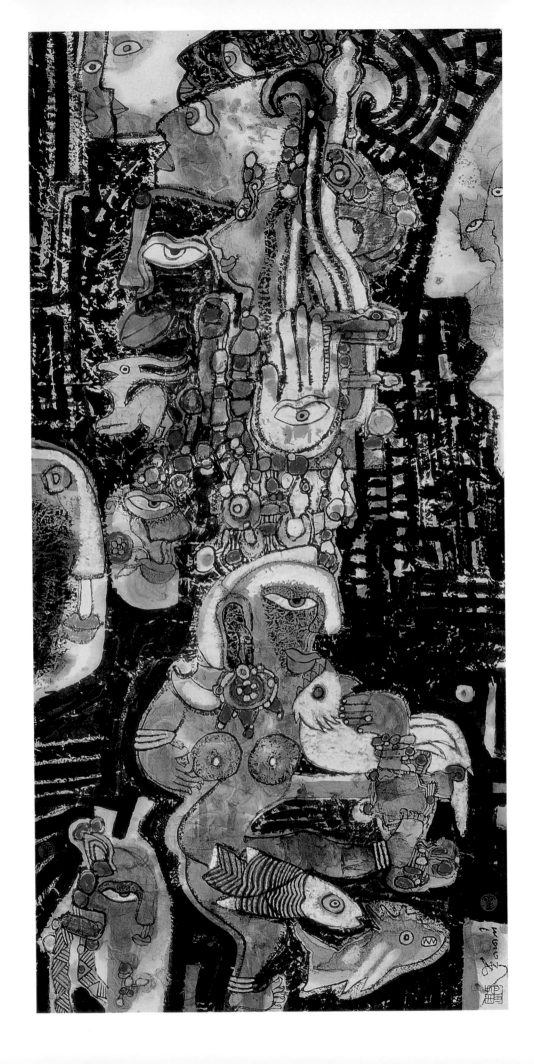

72

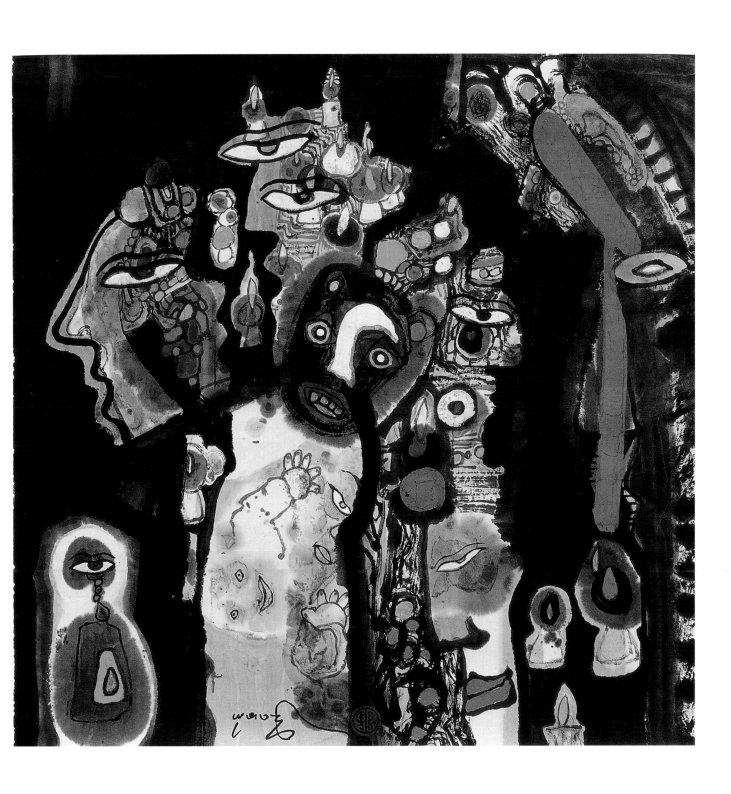

晨妝圖　　70×70cm

珠峰腳下的母與子　　140×70cm（左頁）

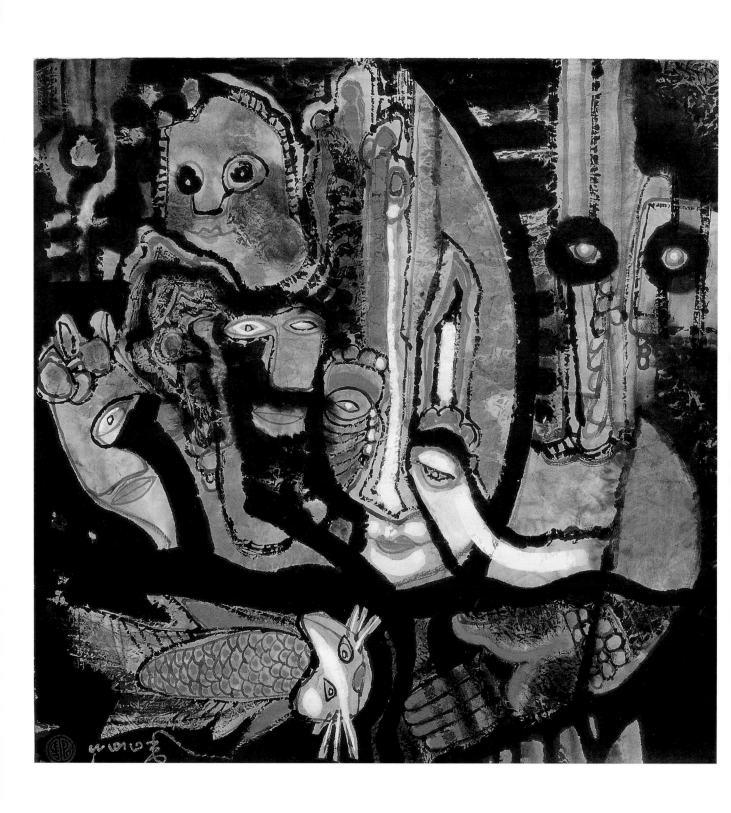

夢境追憶之一　　70×70cm

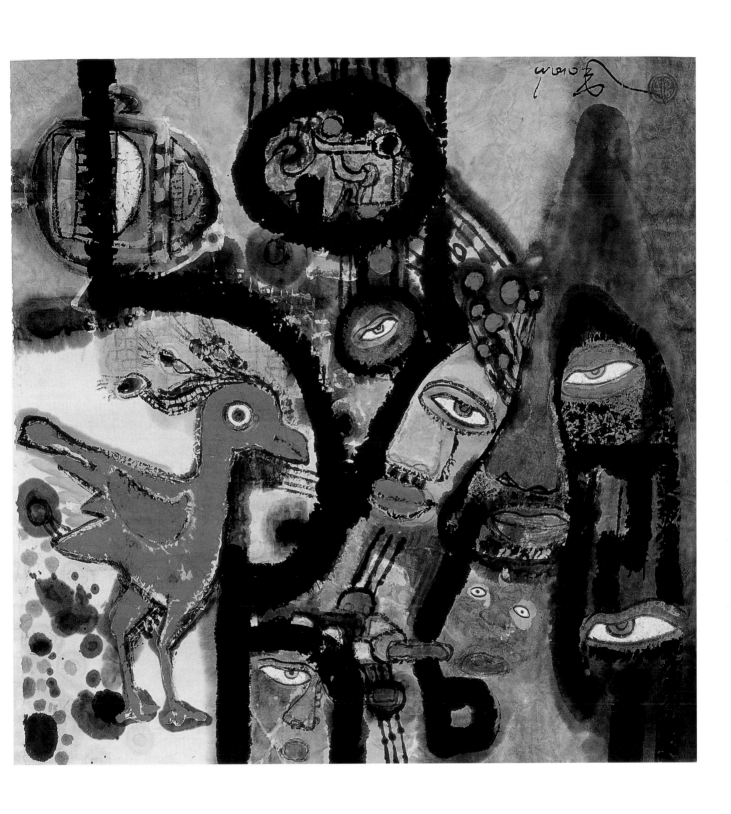

夢境追憶之二　　　70×70cm

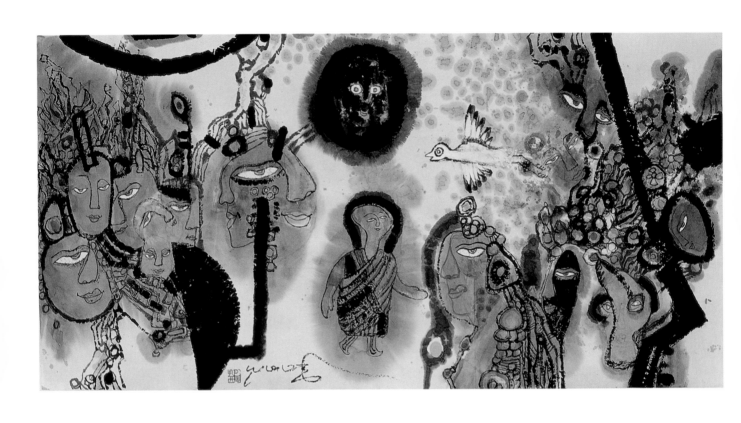

白鳥飛臨　　70×140cm

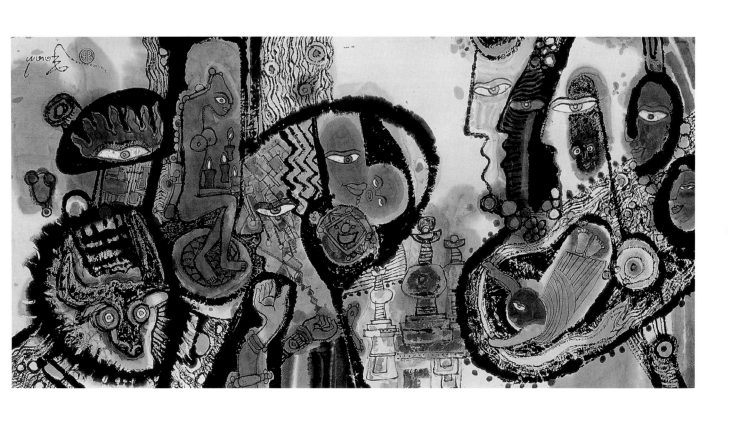

羌姆之舞　　70×140cm

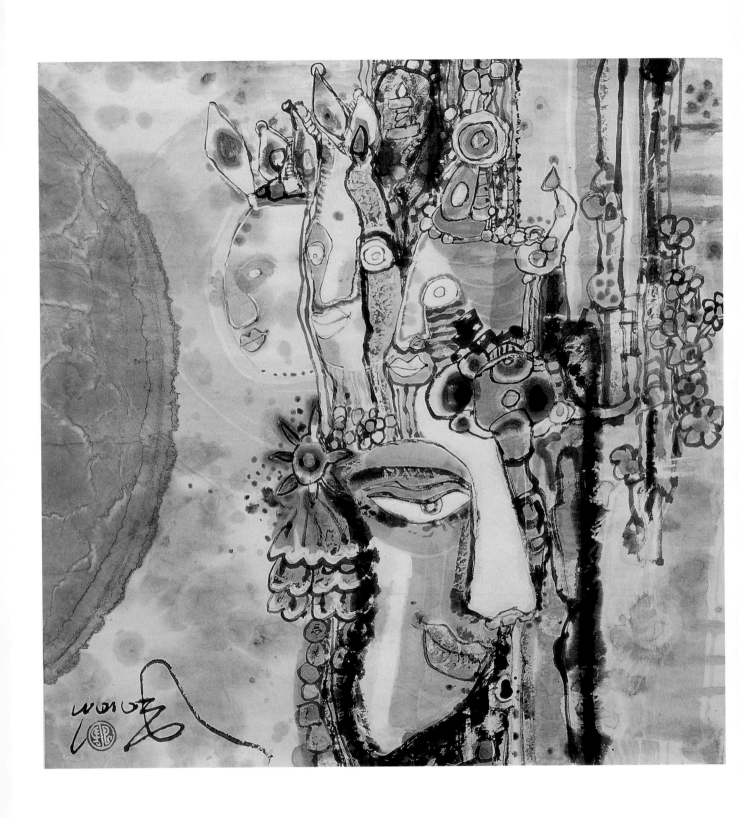

太陽又出來了　　　70×70cm

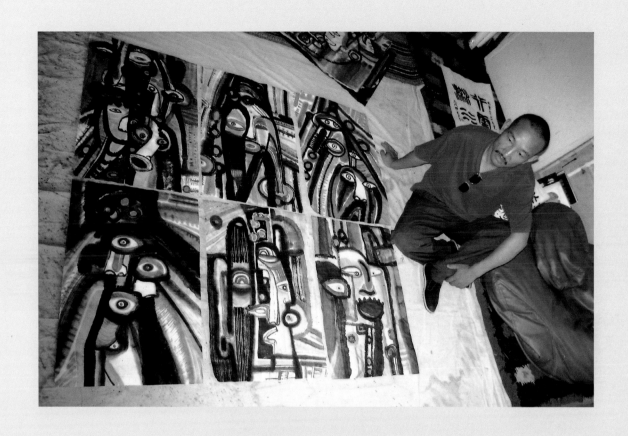

巴瑪扎西藝術簡歷

　　巴瑪扎西（張西新），藏族，1961年出生於西藏日喀則市，中學畢業後即在拉薩運輸公司工作，常年奔波於千里青藏線，業餘時間自學美術，先後師從吳德偉、韓書力、余友心、劉國松等老師，1984年調入西藏美術家協會工作至今。

作品：《采雲圖》（合作）獲第六屆全國美展銀質獎。

　　《神女峰》獲第二屆加拿大楓葉獎國際水墨大賽新人金獎。

　　《布穀》獲全國第五屆版畫展優秀獎。

　　先後在巴黎、吉隆玻舉辦個展。多次在國內外參加聯展（德國、新加坡、美國、英國、義大利、加拿大、日本、澳大利亞、北京、上海、廣州、深圳、澳門、香港、臺灣）。

　　現為中國美術家協會會員，西藏美術家協會副主席，西藏書畫院副院長，國家二級美術師。

國家圖書館出版品預行編目資料

巴瑪扎西水墨畫集 / 王庭玫主編. -- 初版.
-- 臺北市：藝術家, 2013.08
　　面；28.5×21公分
ISBN 978-986-282-104-6

1.水墨畫 2.畫冊

945.6　　　　　　　102015357

巴瑪扎西水墨畫集

發 行 人　何政廣
主　　編　王庭玫
編　　輯　謝汝萱
美術編輯　柯美麗
出 版 者　藝術家出版社
　　　　　台北市重慶南路一段147號6樓
　　　　　Email：artvenue@seed.net.tw
　　　　　TEL：（02）2371-9692～3
　　　　　FAX：（02）2331-7096
郵政劃撥　01044798 藝術家雜誌社帳戶
總 經 銷　時報文化出版企業股份有限公司
　　　　　桃園縣龜山鄉萬壽路二段351號
　　　　　TEL：（02）2306-6842
南區代理　台南市西門路一段223巷10弄26號
　　　　　TEL：（06）261-7268
　　　　　FAX：（06）263-7698

製版印刷　欣佑彩色製版印刷股份有限公司
初　　版　2013年8月
定　　價　新台幣280元

I S B N　978-986-282-104-6